U0017621

我的，台灣家書

林磐聳——著

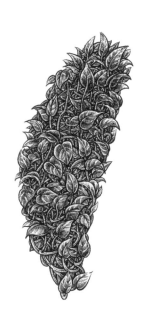

目錄

PART

1

看見心靈的故鄉

認識林磐聳的人都會對他的這件事印象深刻：只要有空檔，他隨時可以在任何地方，全神投入地畫畫（他自己稱為「點點點」）。即使出國參訪，或跟太太去看電影，他都可以如老僧如定般拿著筆畫畫；就連女兒半夜掛急診，在醫院吊著點滴，醒來睜開眼睛看到的，也是爸爸坐在病床旁，正在那裡點點點。這位曾榮獲國家文藝獎、擔任過多項國際設計獎競賽評審、以及台師大美術系教授、系主任、副校長的「點點點魔人」，這樣點點點已經超過十幾年，而且他畫的主題永遠是自己的故鄉：台灣。

啟蒙的種子

多年來林磐聳一直以台灣為主題創作，「台灣島嶼」圖形已成為他個人獨特的視覺語彙，在不同階段都如水到渠成般地將作品與自己家鄉的意象緊密結合。這最早可以往回追溯至 1979 年，當時在他心裡所埋下的一顆啟蒙的種子。1979 年，林磐聳大三的暑假期間，他在台師大美術系設計組王建柱教授的號召下，組織同學一起前往高屏地區進行民族設計資源的田野調查，從高雄的美濃到屏東的里港、佳冬、東港，然後再到小琉球、恆春等地，這些原本就在自己故鄉鄰近區域的城鎮，讓林磐聳這個東

起點．

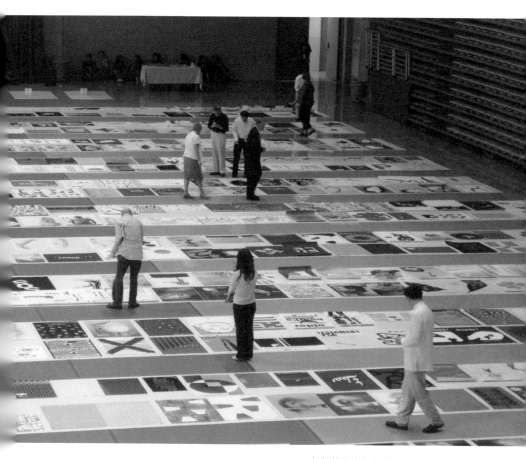

2006 年林磐聳擔任台灣國際海報獎評審團主席

港人感受非常深刻。他發現,越是近在眼前的東西,越容易被所忽略,對於自己親眼所見到的一切,他忍不住地讚嘆說:

台灣真美。

再往深一層,就自己專業所學的領域深入思考之後,他說道:

我不是本位主義者,但是我堅持先從台灣本土文化出發,再擷取其他的精髓,這樣所發展出來的格局與設計觀點,就會很不一樣。

這次民族設計資源田野調查的過程,對於林磐聳後來進行的創作影響極為深遠,因為他有機會真正地瞭解自己故鄉的文化遺產,覺察到自己的原鄉其實資源相當豐富。這種對於自我文化的認同,大大影響了他此後在藝術與設計的創作內涵,「我的台灣:看見心靈的故鄉」成為林磐聳日後持續創作的最重要主題,並且進一步引導了林磐聳自 2005 年開始長期進行的手繪創作系列。這一系列的所有作品,無論是描繪「自然的故鄉」還是「心靈的故鄉」,

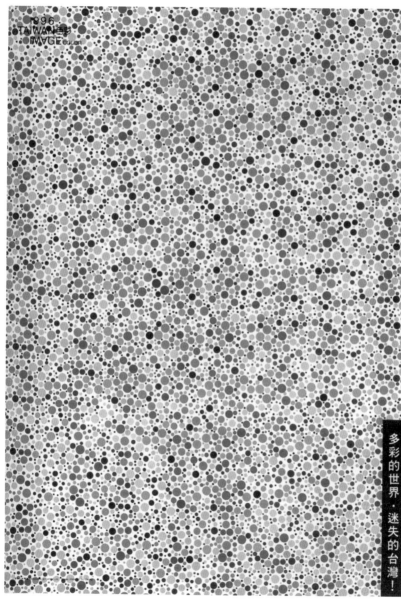

〈多彩的世界，迷失的台灣〉（1996），81×60 cm

於是在 1991 年元月，他與台師大美術系設計組同班同學丘永福、高思聖、葉國松、游明龍 5 人，共同成立「Taiwan Image 台灣印象海報設計聯誼會」，以「熱愛台灣、重視文化、關心設計」為創立宗旨，堅持以台灣文化為設計主體，集結眾人之力共同創作了一系列名為「台灣」的海報設計。

這個聯誼會每年都特別選擇以台灣觀點的海報創作做為專題展覽，首次展覽便是以「台灣之美」做為共同的創作主題，希望藉由海報的平面設計議題與形式傳達給社會大眾，更希望引起專業設計師或其他領域人士一起為台灣貢獻心力。當時這種採用非商業性的集體性和自主性的視覺設計創作行為與推廣活動，引發台灣設計界的興趣與動能，並在日後持續產生了發酵的作用，甚至成為逐漸引發推動台灣設計運動的雛型。

創作風格的試金石

在這段期間，林磐聳創作了以台灣島嶼圖像為主視覺的系列海報，包括〈漂泊的台灣〉、〈Formosa〉、〈多彩的世界，迷失的台灣〉、〈飄洋過海來取經〉、〈多彩的世界，美麗的台灣〉、〈漂浮〉等，從這

些作品可以看出林磐聳在思索自己故鄉的定位，想透過自主性的海報創作，從不同角度觀照自己的故鄉。這也使得「造型明確、語意鮮明」的台灣意象，從此成為他個人獨特的視覺語彙，台灣島嶼圖像也成為他持續一生創作所不可或缺的主角。

其中〈漂泊的台灣〉這件作品，是林磐聳以台灣為主題的經典之作，其創作的靈感是源自於某一回他在回台的班機上，靠著座位的窗邊，看著窗外高空朵朵變幻的白雲，覺得像極了漂泊不定與茫茫未知的台灣處境，複雜的心緒中自然而然就浮現了這樣的畫面。

關鍵的時間點

2003 年，林磐聳應邀到日本名古屋擔任國際學生海報評審，在返台的飛機上，他想起自己的父母親在 2001、2003 年相繼過世，這一路飛行返台途中想起了家人、想起朋友、想起台灣，內心感觸萬千。想到一路回來的黃昏故鄉，不禁鄉愁滿懷，而開啟了日後創作的源頭。如果要追溯觸動他開始「我的台灣：看見心靈的故鄉」與接續發展「台灣家書」創作的來龍去脈，這一年或許是一個關鍵的時間點。

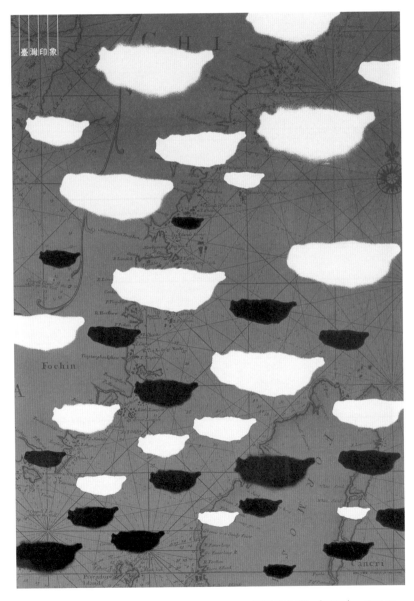

〈漂泊的台灣〉（1993），81×60 cm

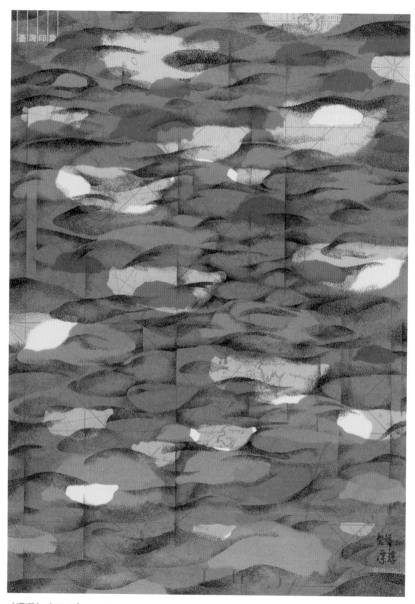

〈漂浮〉（2013），100×70 cm

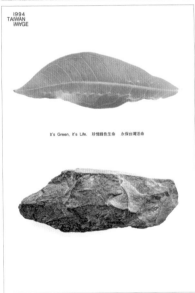

（上）〈多彩的世界，美麗的台灣〉（2005），100×70 cm
（下）〈綠與生命〉（1994），100×70 cm

看見台灣

林磐聳認為,只要有心,隨時隨地都可以「看見台灣」。他的師大美術系同班同學、也是多年的好友,游明龍教授曾見證過:

有時候我們會合唱一首〈黃昏的故鄉〉,或聽他獨唱〈母親ㄟ名叫台灣〉,他連走在公園的小路或海邊的沙灘上,都會低頭在找形狀類似台灣圖像的石頭,他就是那麼喜歡台灣的主題……[1]

多年來林磐聳以四處撿拾「形似台灣」的石頭在國內國外設計界聞名。他把這些石頭奉為珍寶,要將流浪在海外的台灣撿拾回到故鄉,因此連外國知名的設計師朋友都知曉,例如韓國重量級設計大師白金男教授,若有機會來台灣,必定帶上幾顆狀似台灣的石頭,可說是連國外朋友都幫他把流浪在外的台灣找回來。

在世界各地撿拾形似台灣的石頭

<div style="text-align: right">我的台灣・</div>

2003 年父親過世後，在丁憂守喪期間開始蓄鬍至今，用以懷念摯愛的雙親，這些年來我已經習慣透過手繪「我的台灣」系列，藉由點點滴滴的重複動作宛如敲打木魚或誦經般與我的父母在內心裡對話。

我知道他們並沒有離開，我還是常常在心裡聽到他們一如過往的爽朗笑聲。——林磐聳

年紀不論再大，在父母眼中都是孩子

2005 年春節，林磐聳返回屏東老家過年時，坐在書房中，不經意看到父親生前親手所種植的黃金葛依然綠意茂盛，想起自己母親與父親先後過世，斯人已遠去，親情不在，思念父母的感情不知如何寄託，當時內心感觸良多，難以自抑。就在百感交集之下，他以手邊 Pentel 自來水毛筆與隨手可得的影印紙，細細地畫下黃金葛的青翠綠葉，佈滿在整個台灣圖

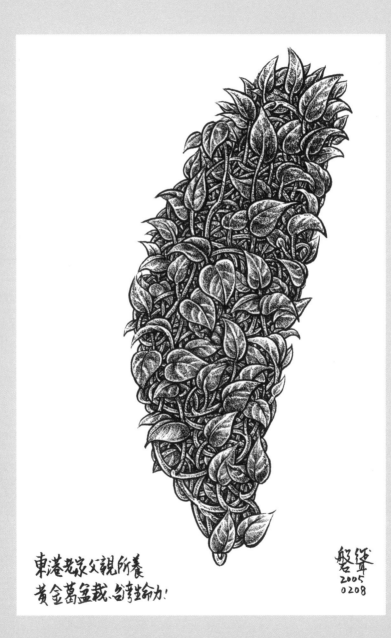

東港老家父親所養
黃金葛盆栽,台灣生命力!

磐琴
2005
0208

形之中，層層綿密又細膩纏繞的線條，反映的正是
他痛失雙親的思慕心情。

從這天之後，他開始將每天所見、所聞、所思、所
感的事物一一記錄下來，用最簡易、單純的工具，
例如自來水毛筆、針筆、鋼筆，以結合點與線條的
細緻手繪方式，搭配不同的元素（例如：樹葉、花
卉、蔓藤、岩石、魚……等），在 A4 的影印紙張
上，繪製各種台灣圖像的作品，以自己日常所熟悉
的「台灣島形」，演繹成不同的視覺圖像，建構起
屬於他個人獨特的視覺符號。

對故鄉情感的延續與轉借

從內涵蘊藏思念父母之情換移而來的台灣圖像記
錄，讓林磐聳的創作動機彷彿是醞釀許久的能量，
伺機如同火山噴發。這些畫作既畫出了他的故鄉，
也呈現出不曾加以深掘的心靈深處。

右頁圖：2005 年　家中窗台盆景

失焰春菊

磐瞽
20160208

台灣，既是林磐聳生命的原鄉，也是他心靈的故鄉。
林磐聳常常提到哈佛大學的校訓：「人無法選擇自
然的故鄉，但是可以選擇心靈的故鄉。」對此，他
進一步說明：

所謂自然的故鄉就是指你的故鄉、血緣、家庭等等
與生俱來的環境，這是身不由己而無法選擇的；但
是心靈故鄉就像你的興趣、志願，是心嚮往之可以
自主選擇的。

林磐聳從自己生命的源頭回溯，將在生活周遭看見
的故鄉圖像，以多樣的題材，在一個又一個台灣島
形呈現出來。

2006 年法蘭克福國際書展台灣館主視覺

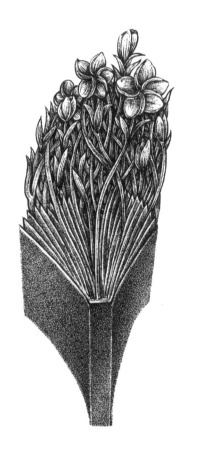

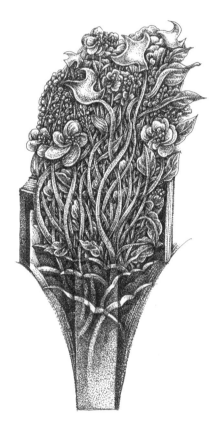

書香台灣
法蘭克福國際書展台灣館主視覺（2006）

鳥語花香
法蘭克福國際書展台灣館主視覺（2007）

2007 年法蘭克福國際書展台灣館主視覺

這是一份對原初土地情感的延續與轉借，對於作品
取材與靈感，則是一種思想的昇華與手法上的轉
喻。長久以來潛藏於他內心深處的文化母親的呼
喚，驅使他進一步思索在此出生、成長的台灣心靈
故鄉，其面貌為何？林磐聳的作品不僅具有濃厚的
台灣本土文化表徵，也詮釋了作者的內在的鄉懷觀
察。2

抄寫經文 · 心甘情願 · 點滴心頭

林磐聳常將自己的創作過程形容為有如和尚抄寫經
文，以專注虔敬的精神，日復一日進行日記式的圖

像記錄，這些圖像紀錄，點點滴滴皆為他個人心情起伏的律動與悲歡欣喜交織的結果。

中華民國美術設計協會前理事長柯鴻圖本人就常常看見林磐聳在飛機上、火車上、會議桌上，不管人在國內或是國外，總是以老僧入定抄經的心情繪製台灣圖像，對於他時時刻刻看見台灣、展現台灣的精神與毅力非常折服。

有一回，柯鴻圖記得自己剛好跟林磐聳一起到韓國考察。在旅途上林磐聳得意地展示幾幅「新作」，還很認真敘述自己的創作計畫。當時柯鴻圖低估他的決心，還挪揄他這麼忙，根本是不可能做得到，哪知道過了幾個月後，兩人在台南再次相遇，林磐聳竟然志得意滿地算著已完成的數十幅畫作，柯鴻圖當下只得承認「被他打敗」。

我們每個人都有屬於自己看見的台灣

經由這個系列的創作過程，林磐聳則是有不同的體會，他自己這樣描述說：

我的台灣就是在 A4 大小的紙張，將每天所面對的

台灣櫻花鉤吻鮭（2005）

植物、現象、事物或是心情,用毛筆、針筆或鋼筆
素描,一點一滴地將之記錄下來,那就像寫日記一
樣,將我所看到的台灣忠實地記錄下來,我們每個
人都有屬於自己看見的台灣,雖然各自有所不同,
但這就是我們共同所擁有的台灣。

在林磐聳的創作世界裡,台灣這片土地,是他物質
上與心靈上的永恆養分,台灣在他的筆下:

化身為浮雲朵朵、漂舟之葉、纏綣花草,或將行之
魚、蔚起之風,或繽紛色點的匯集印記,或用來表
述台灣社會所遭逢種種的新舊交迭現象:從自然的
台灣到文化的台灣,那些屬於島內或島外,凡有關
於台灣的一切,旅遊的、經濟的、教育的⋯⋯台灣
的包羅萬象皆收納至他的作品語意裡⋯⋯3

跨界創作

林磐聳除了用自來水毛筆、針筆或鋼筆在 A4 大小
紙張上素描台灣圖像,他另外還長期慢工細活地畫
在 2x4 尺、3x6 尺,甚至卷軸的大幅宣紙上,以自
來水毛筆一點一點,點出「夢的島嶼」的系列作品。
林磐聳非常喜愛史麥塔納的〈莫爾島河〉,史麥塔

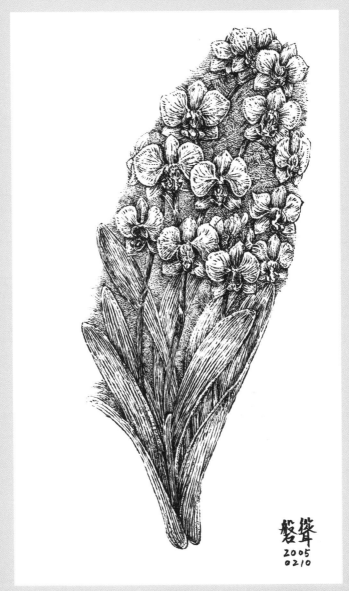

台東蝴蝶蘭（2005）

納是捷克的音樂之父，他創作的〈我的祖國〉系列
交響詩，正是表達他對祖國河山的依戀；而林磐聳
對他的故鄉台灣，也有著同樣的依戀。

對於林磐聳這種更大幅尺度的創作，在游明龍看
來，如果他能夠將手繪形式應用於海報圖像的創作
上，將更令作品大放異彩。但是可喜的是，「林磐
聳更前進一大步將這項專長發揮在藝術的創作表現
上。他以點為基本造形元素，可能承襲自大學時代
針筆插圖的技法，但轉化為毛筆工具，讓堆疊起來
的畫面更有豐富變化的層次。雖然是點，沒有線與
粗面積的筆觸或形的描繪，但因為結構緊密，層次
分明，營造出堅實的山巒形態及空靈的遠近感，稍
遠觀看則有氣勢磅薄的山水意象。這些創作反映了
林磐聳的心靈內在：那些所謂客觀形勢台灣未定狀
態；漂流無垠、不存在……等等，都轉化昇華為美
麗的島嶼，永遠不會磨滅。」[4]

夢的島嶼（2009）

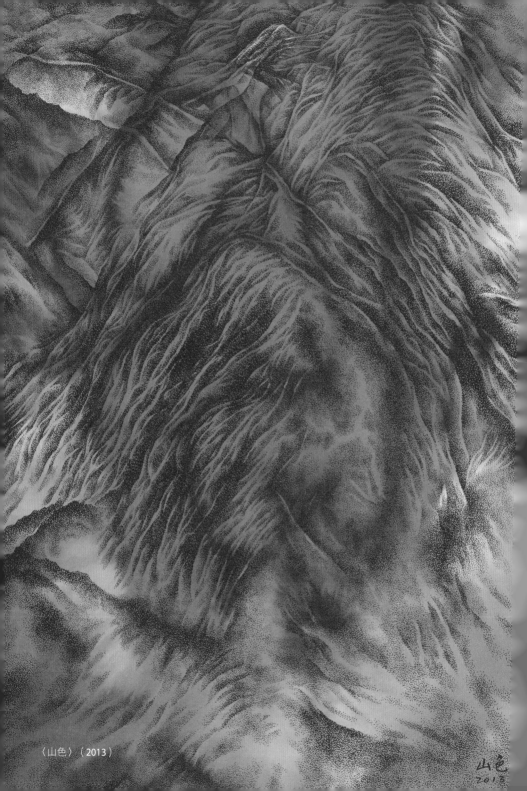

〈山色〉（2013）

山色
2013

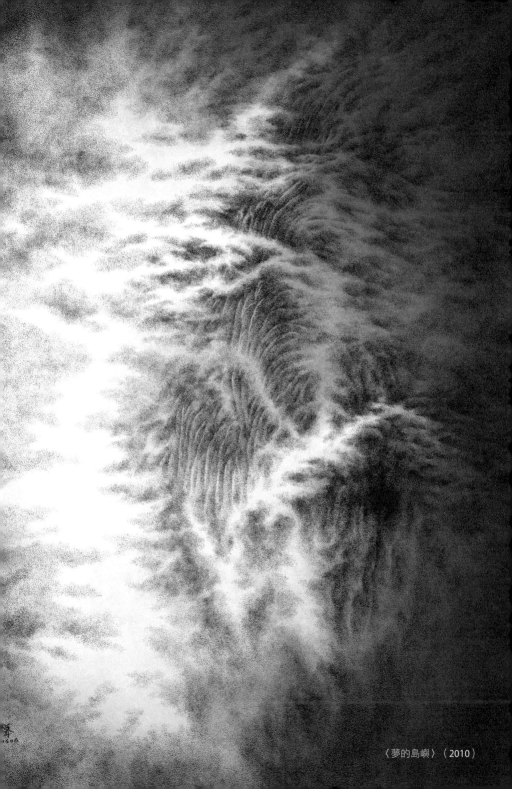

〈夢的島嶼〉（2010）

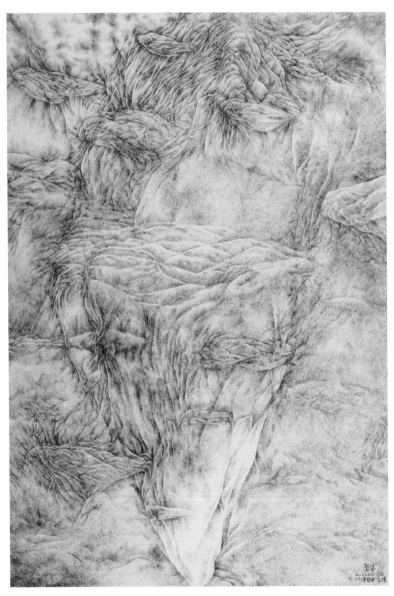

〈練習曲:浮標〉(2012)

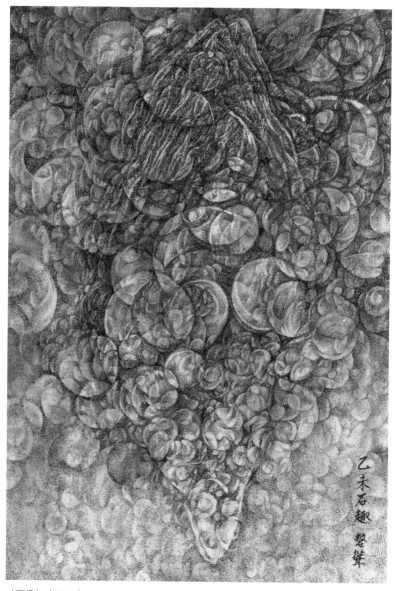

〈石趣〉（2016）

郵寄的明信片上，貼上蓋著郵戳的郵票，郵戳上的
日期與地點，就是旅行者在旅行歷程之中最佳的時
空見證。

這麼多年來，林磐聳不僅已經累積 2000 多張明信
片，成為個人珍貴的旅行生活記錄，也讓不同城市
的郵戳為其做了不同時空的見證。

旅行對林磐聳的意義，不只是純粹的旅行，旅行就
像是一種心靈放空的方式，他甚至稱之為「放逐心
靈的大旅行」（Grand Touring of Mind），從另一
種角度而言，旅行可說是另一種藝術設計與生活文
化的修行。

在過去 20 多年來，不論是為了收集國際大型活動
的資料，或是參與國際設計活動交流、擔任評審，
林磐聳有機會去到更多不同的國家與地區，尤其是
在 2001-2003 年擔任 ICOGRADA 國際平面設計社
團協會理事會財務長任期內，每季都必須到不同洲
際的國家開會，所到之處遍及世界各大城市。

內在底層的印記

林磐聳記得有回受邀擔任北京廣告公司的顧問,他特別描述當時身處的景象:「寒冬的北京,除了看到在台灣難得一見的小雪紛飛的景象,再搭配宛如墨韻濃淡有致的枯枝與黑瓦,那種感覺就像置身蒼茫孤寂的水墨畫場景,真是畢生難忘的經驗!」

旅行美好的經驗不勝枚舉,然而即使林磐聳多年來已經習慣一個人在世界各地闖蕩遊走,有時也會有必須承受一個人孤單煎熬的時刻,尤其身處在長途旅行途中的異鄉。有一年林磐聳在前往歐洲的長途航程中,當時飛機正在萬里高空的夜空裡,四周的乘客皆已入睡,耳機竟然播放出柴可夫斯基的〈如歌的行板〉,而他腦海浮現的是自己在東港國小上學時,黃朝鴻老師教唱的畫面,依稀記得歌詞是這麼唱的:「青的綠草上面,傍晚是誰走來,你不曉得他名叫『睡』?……」兒時的回憶總選在夜深孤獨的時刻,隨著血液的奔流釋放出潛藏已久的鄉愁與親情。平時容易入睡、難得失眠的他,竟然有了轉轉反側、難以入眠的心情。

林磐聳 收

台北市和平東路二段
96巷17弄23號四樓
台灣　TAIWAN

2009年11月28日 日本名古屋設計師
小川明里、前田　陪同造訪和紙
故里漢濃，在傳統建築街道恍
如置身隔世、对於日本喜爱林木、竹
材緣條構成「間」的傳統氛圍之
美感受甚深、「少即是多」

當旅行不再只是單純的旅行時,善用心靈之眼就會看到內在深層的東西。尤其是透過臨場觀察所帶動直接的情緒反應……

林磐聳如是說。對於隨時準備啟程、在世界各地奔波來去的他而言,常常是在一個人身處異鄉時,最容易想起自己的原鄉。

越是人在他鄉的時刻,越是深刻注視自己的原鄉

對家鄉土地懷有深厚的情感,但身處異鄉,客途旅居中的行程匆促,林磐聳無法有安靜的空間或足夠的時間,以專業技能盡情發揮,只能用最簡單如明信片的素材,搭配手邊可用的筆類,在極為短暫的時間之內,留下瞬間意象的感受與記錄。那每一筆都是對台灣的珍惜與思念,都是對於台灣這塊土地的深刻情感,也是將一個個台灣圖像與全球各個地點建構起連結的關係。

不論是紐約、華盛頓、莫斯科、柏林、維也納、布拉格、雪梨、墨爾本、墨西哥城、首爾、東京、大阪、京都、北京、上海等世界各大城市,林磐聳仍然心繫著故鄉。所以在旅途中,他會將心中最熟悉的「台

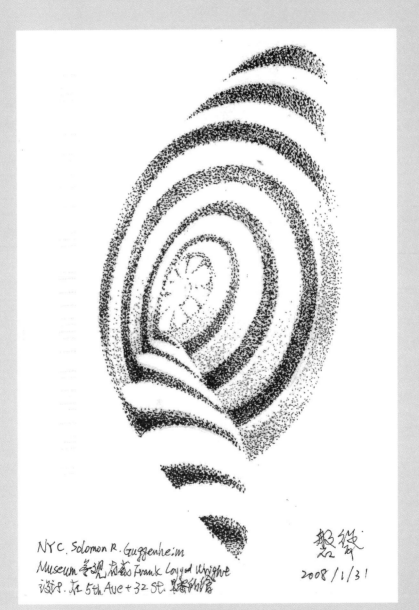

NYC. Solomon R. Guggenheim
Museum參觀，內藏Frank Loyyod Wright
設計。在 5th Ave + 32 St. 自己的作品

2008／1／31

灣」形狀畫在明信片上，台灣造型之中有著祥雲圖
案、自然花草、立體幾何、裝飾彩帶、富嶽 36 景、
星條旗幟、層層浮雲或抽象造型等屬於當地的不同
元素。畫完之後，他直接從國外寄回台灣家中，讓
各個國家及城市的郵戳為自己做了時空的見證。

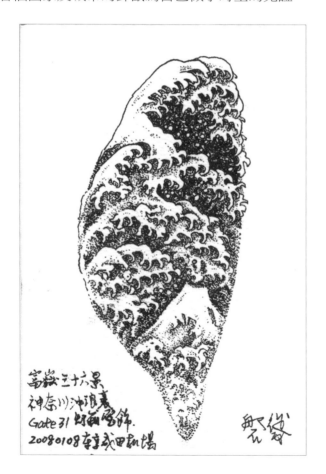

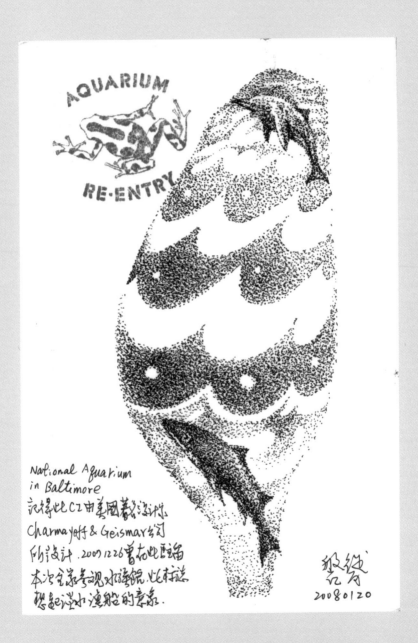

National Aquarium
in Baltimore
記得此 C2 由美國著名設計師
Charmayoff & Geismar 公司
所設計. 2007 1226 曾在此經過
本冷全家參觀水族館. 此形狀讓
我想起滿水遊船的意象.

藜綬
20080120

「明信片經過郵寄，蓋上郵戳，就是歷史的見證。」
從 2007 年開始到現在，十年過去，林磐聳現在還
是隨身攜帶著明信片，就連在台灣不同城市參加活
動，每到一個地方仍會以當時的所見所聞，或是所
思所感畫在明信片上，然後寄回來給自己。

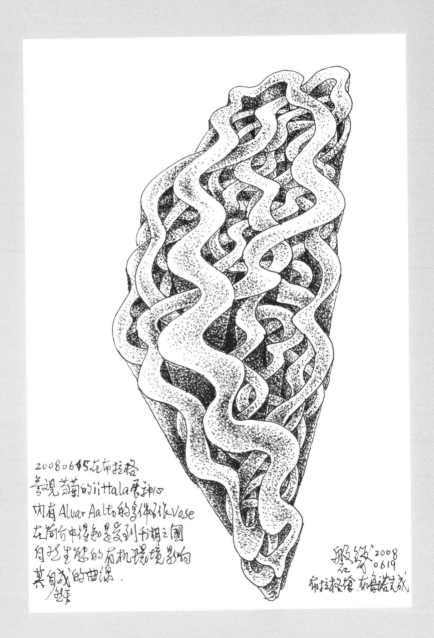

20080645在布拉格
参觀芬蘭的iittala展示中心
内有Alvar Aalto的名作Vase
花筒 從中得知是受到芬蘭之國
有花生態的有機環境影響
其自成的曲線.
殷穟 2008
0619
布拉格孩绘 在魯諾完成

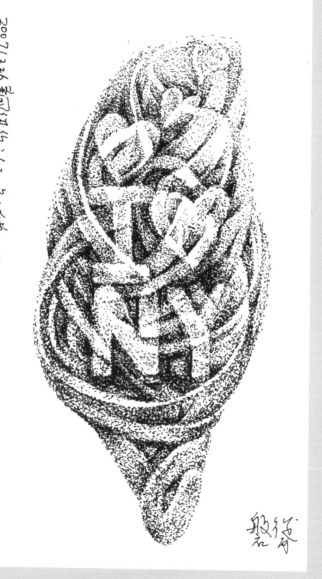

2007/2/26 美國過新年之際, 一名台灣年輕的藝術家地位逐漸崛起, 他就是紐約市的 Milton Glaser 設計中的 I♥NY, 也一躍躋身名的成了流行, 5 年來許多的風潮, 創新設計及至現今風. 在此鄭重記. 殷穎石

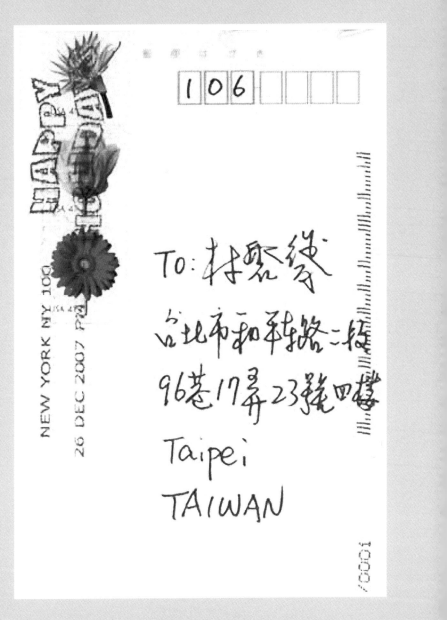

創作的意義與價值所在

雖然現在數位工具載體十分便利，一般人已習慣透過網路等方便即時的溝通工具寫下文字內容，但卻缺乏親手書寫的文字，在背後所傳達出的情緒與感動，若使用家人間問候往來的家書又會過於正式，感覺有距離，因此林磐聳希望直接透過親筆書寫、繪畫、郵寄的方式，來記錄自己的生活軌跡。

這些「台灣家書」明信片，就是林磐聳個人生命歷程中不同面向的見證，那一枚枚來自全球各地不同時空的郵票與上面的戳記，展現了郵遞藝術的精神旨趣，也完整記錄他的生命地圖。所謂的「家書」，都是值得與家人分享的心情故事，而這正是林磐聳持續進行「台灣家書」創作的意義與價值所在。

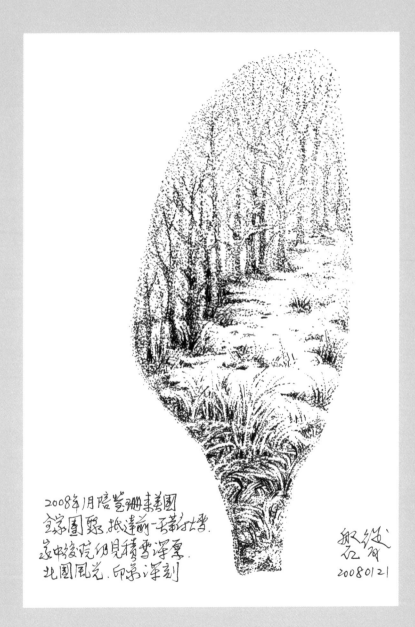

2008年1月陪瑩珊來美國
金華園聚, 抵達前一天紛紛大雪.
家中後院仍見積雪深厚.
北國風光, 印象深刻

釋繼
石青
20080121

生命地圖的軌跡

林磐聳以其自身強大的創作能量,在設計與藝術兩
個領域中一直以故鄉的圖像做為題材,其中「台灣
家書」內含更細緻的情感過程,是一種堅持安身立
命的心靈記錄。

即使在不便利的環境條件下,只能使用攜帶便利與
最簡便的媒材紀錄,但就在多年持續創作後林磐聳
累積了大量的明信片。這批「台灣家書」明信片近
年來陸續安排在至國立歷史博物館國家畫廊、台北

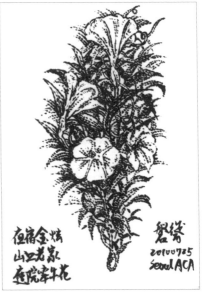

松山文創園區、台中文創園區、台北當代藝術館、
台北信義區新光三越、台灣創價學會高雄鹽埕藝文
中心、高雄港都國際藝術博覽會等地，以不同形式
展出。

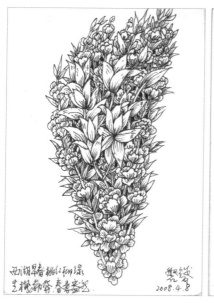

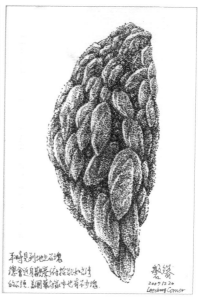

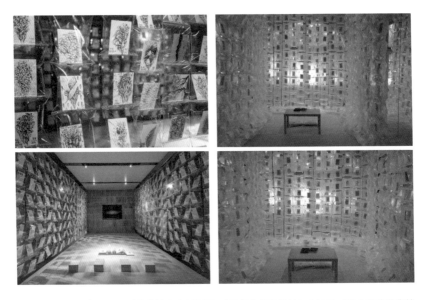

〈職人台灣〉展覽 (2014) ／台北松山文創園區　〈跨社會 X 跨設計〉(2016) ／台北當代藝術館

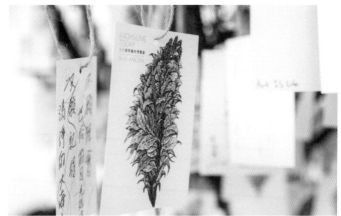

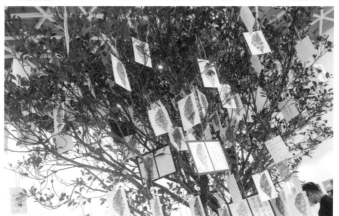

〈高雄港都國際藝術博覽會〉(2016)／高雄展覽館／畫廊協會提供

2012 年 12 月林磐聳於高雄東方設
計學院舉辦「看見 · 林磐聳台灣
家書展」,展覽現場林磐聳親自為
台北市新生國小學生進行導覽

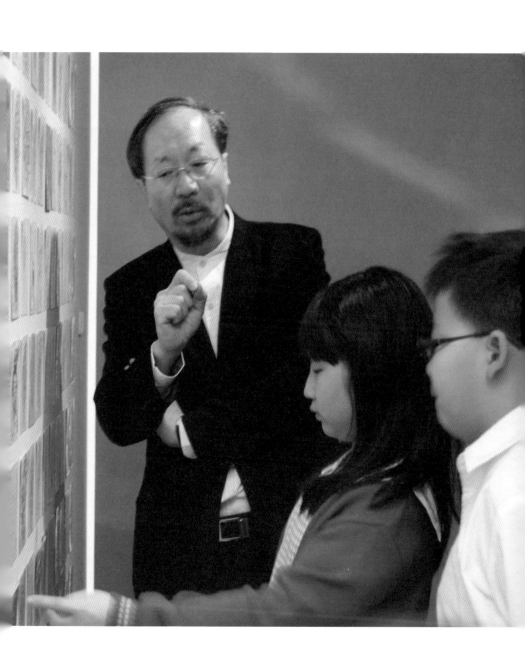

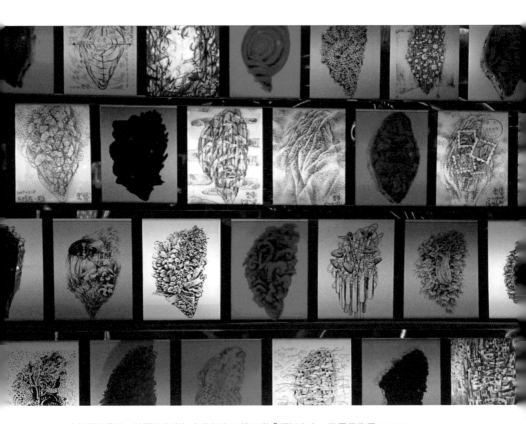

〈多彩的世界‚美麗的台灣〉台北新光三越百貨「耶誕之森」裝置藝術展 (2015)

人無法選擇自然的故鄉，但可以選擇心靈的故鄉

從世界各地郵寄回來的「台灣家書」明信片，彰顯
了林磐聳做為藝術家在創作上的強烈結構與鮮明主
題之特點，形成了獨特的個人風格。未來他希望可
以繼續好好地深入認識台灣的土地，並且計畫走訪
台灣319鄉鎮，用心去體會台灣各個角落獨特之美。
他打算也許在不同的鄉鎮駐留，或者在鄉野隱居，
也許回到東港海邊自然的故鄉；不論是選擇哪種生
活方式，可以肯定的是他會繼續旅行各地，帶著無
限的深情關愛家鄉這片土地的一切。

2016 高雄港都國際藝術
博覽會／畫廊協會提供

引文出處

1. 引自游明龍文，〈我所「看見」的林式設計藝術〉，《看見，台灣—林磐聳的藝術與設計》（台北：國立歷史博物館，2013），頁 38。

2. 引自姚村雄文，〈為台灣近代設計歷史文化書寫的先行者〉，《看見，台灣—林磐聳的藝術與設計》（台北：國立歷史博物館，2013），頁 34。

3. 引自姚村雄文，〈為台灣近代設計歷史文化書寫的先行者〉，《看見，台灣—林磐聳的藝術與設計》（台北：國立歷史博物館，2013），頁 34。

4. 引自游明龍文，〈我所「看見」的林式設計藝術〉，《看見，台灣—林磐聳的藝術與設計》（台北：國立歷史博物館，2013），頁 39。

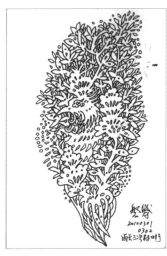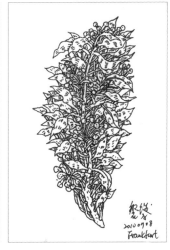

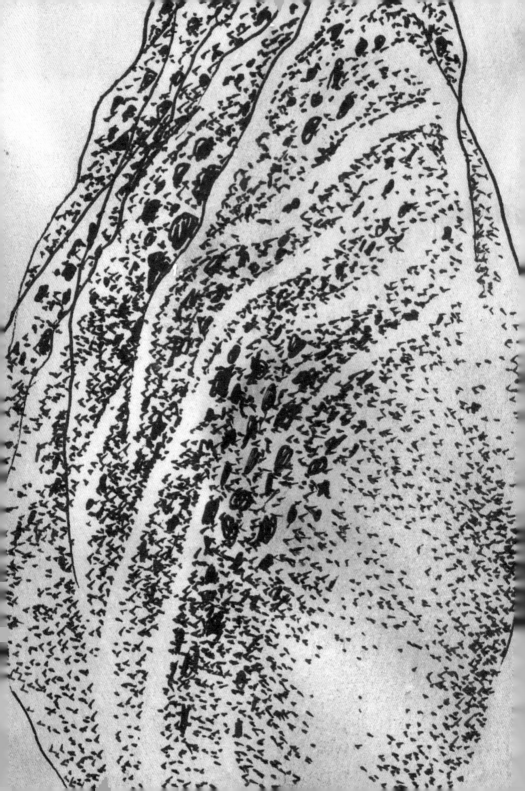

PART

2

對話與連結

家書，家屬來往的書信。

唐·杜甫〈春望〉詩：「烽火連三月，家書抵萬金。」

以前家書是家族的成員用寫信的方式，告知對方目前的家況，通常是家中的長輩或父母將家裡發生了什麼事寫在信上，然後寄給遠在外頭的子女。

現在家書範圍更廣闊，任何值得分享的心情故事，不論是旅行中的見聞，或是生活中隨處可得的趣事、想法，都可以寫下來，寄給家人或親友。

與父母對話

除了訊息的傳遞與分享，家書也具備一種對話的功能。林磐聳最早的台灣家書明信片，就是想與自己已經往生的父母對話。

他還記得，父親 2003 年過世前一天還去高雄市立美術館擔任高雄美展攝影類評審，他自己則是在更早一天，也到高美館擔任設計類評審，父子一前一後皆在高雄參加評選活動，過世前當晚也曾通過電話，沒想到第二天父親就突然離世。

對話

2004年底与2005年初開始進行「我的台灣
My Homeland/看兒心靈的故卻」系列創作，
每天持續地連般的日記式書寫，已成了一種
習慣，將学術研究用的空白資料作為載体，
將我訪台灣時所見所聞与我不在台灣時的所思
所感一一記錄，經年累月下來也有一定的數量，
不敢說是成果，但是總是給自己繳又一份成績單。
年間在八七美術社看到日本印製的明信片，
適合不同現論製寄遙，可以作為改变原有双孔
空白資料長片，尤其是透过邮票寄遙方的感
受，愿更是增加其「時間」与「空間」的双重意
義，希望藉著明信片繪製台灣從不同城市囲際
寄遙，以「台遙家書」的題材進行另一個主題
的創作計劃，希望透过不同地方的感觸
与感動完成一張張家書般的邮尋与收集，
就许多以影响之家書寫「台遙家書」，若是一人信
累積起来會很动人啊！聲聲，聲追前喜的MD某

＊《台灣家書》創作概念

台灣家書創作概念　2007 年 12 月 24 日明信片

父親驟然離世對林磐聳影響很大，也讓他在 2005
年春節返鄉看到父親的黃金葛時情緒翻騰，而以台
灣造型畫下「我的台灣」系列的第一幅作品。2007
年林磐聳獲得國家文藝獎，成為有史以來最年輕的
美術類得獎者，心裡有千言萬語想告訴已離開人世
間的父母親。因著這份感懷父母、滿腹想傾訴的渴
望，他持續不斷地透過書寫「台灣家書」明信片，
以某種形式在心中與父母進行對話。

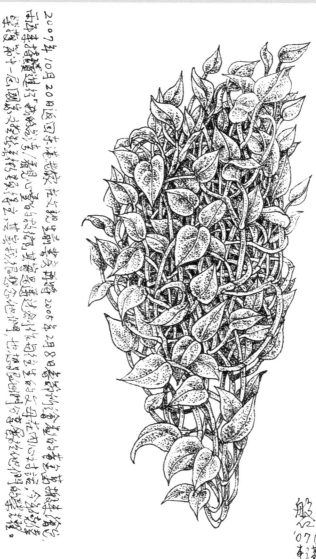

2007年10月20日從四十港起飛前往倫敦參與研討會2006年2月8日參加研討會的主辦單位為倫敦大學的「東亞系」。研討會主題為「高本漢擬測之古音探討」本次研討會進行了兩整天的討論，每位學者的報告皆通過同儕的評論討論，氣氛熱烈。十二位發表者中，有八位是東亞系的教授及研究生，其餘四位為海外學者。

般若
'071020
李蕭錕

與自我對話

除了想在心中與父母對話，林磐聳的台灣家書也涵蓋其他對象，其中最大量的便是寫給他自己。就旁人眼中來看，林磐聳的台灣家書明信片簡直是一種自己跟自己對話的「宅男模式」。1

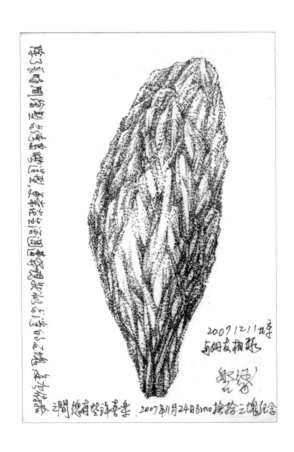

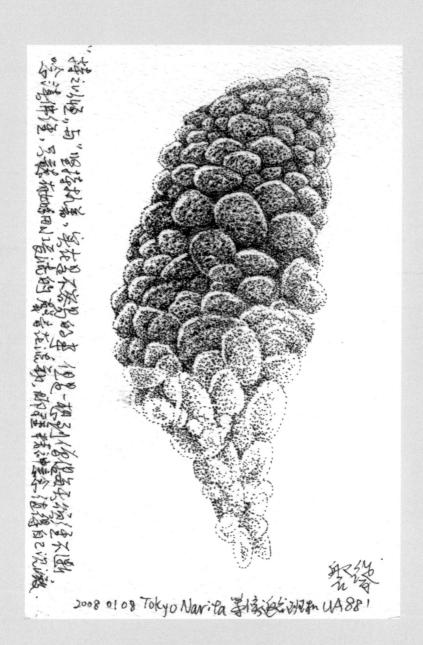

2008 01 08 Tokyo Narita 筆�{者}繪旅翻和 UA881

林磐聳的明信片，除了思親的內心對話之外，也是
一種與自我的對話，因為明信片上全記載著他眼睛
所見、心中所感、腦裡所想的事物，一張又一張記
錄了當下的思維，有時候是繪圖、有時候是書寫文
字，有時候甚至只是一些草圖。

在明信片上畫圖與書寫顯然是林磐聳找到一種簡便
的工具，攜帶容易，不佔空間，可以配合他經常四
處遊走的生活作息，讓他可以快速地將各種念頭和
感受留存下來，內裡則如前述是深藏著他想與親人
或自己的對話。

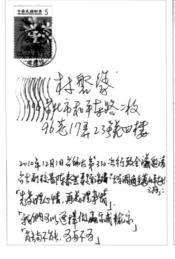 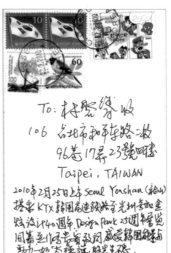

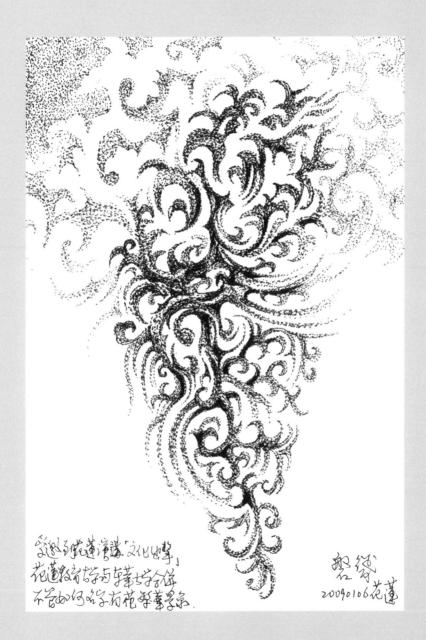

受邀到花蓮演講「文化如華」
花蓮教育大學與華花大學合併
不管如何好有花華華學系.

磬笙
20090106花蓮

與家鄉土地的連結

連結．

在家書裡頭，雖然可能寫的都是些微不足道的小事，例如到了哪裡、做了些什麼、看到了什麼，寥寥數行，三言兩語；不過由於家書是由另一地經過郵寄抵達，在空間與時間的層面上也建立起兩地之間的一種連結。

林磐聳因為常常在國外各地開會、評審、演講、參訪、旅遊，他的台灣家書明信片都是從世界各地郵寄回台灣，像是東京、大阪、巴黎、柏林、紐約、華盛頓特區、維也納、北京、克羅埃西亞、愛沙尼亞、聖彼得堡（3個月後才寄到）、莫斯科（至今仍未收到）等地。

他主要是用手繪的方式，在明信片上以台灣島嶼圖形為輪廓，在輪廓內部畫出各種專屬於當地的紋樣、藝術風格、地標、植物等元素，結合明信片上郵戳上的地點、日期、郵票，一方面他是「在悼念現代人已經快速流失的手寫習慣」，另一方面又或許是他在提醒自己，「漂泊中的自己與家鄉土地的具體連結」。2

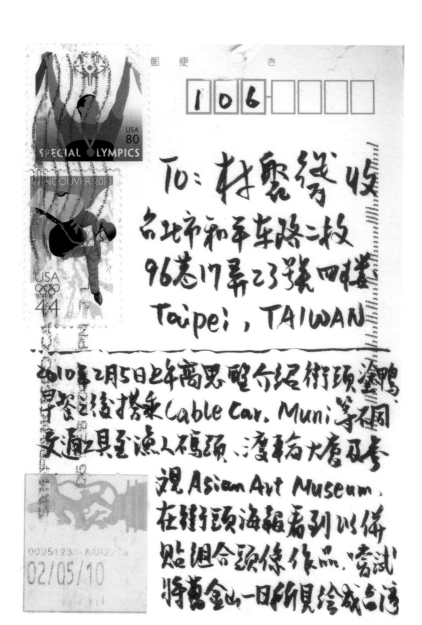

郵 便 き

106□□□□

TO: 林雲蒼 收
台北市和平東路二段
96巷17弄23號四樓
Taipei, TAIWAN

2010年2月5日上午高思電介紹街頭塗鴉
早餐之後搭乘Cable Car、Muni 等不同
交通工具至漁人碼頭、渡輪大廈及參
觀Asian Art Museum。
在街頭海報看到以噴
貼組合頭像作品，嘗試
將舊金山一日所見冷成台灣

TO: 林磐聳

106 台北市和平東路二段
118巷6弄6號6樓
Taipei, TAIWAN

2016年6月25日參觀聖彼
得堡夏宮間一人一石身体
達泥的故事感人

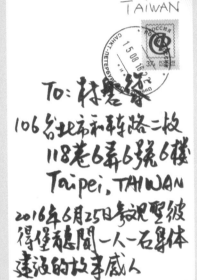

TO: 林磐聳 收
106 台北市和平東路二段
96巷17弄23號四樓
Taipei, TAIWAN

2008年6月21日上午與同事從維也納美術史
的重建派分离派 Secession，拍攝影中兆洲設計達
的作品是维也納派分离派 Secession，拍攝影中兆洲設計達
Klimt的創作手達34幾長的還是畫，作為角度勞及
代表作，在角度場不可拍照，要在現場快速捕捉 Klimt
作品强烈調的裝飾紋路與女体描繪，要很久才拍瓶

林磐聳
106 台北市和平東路二段
96巷17弄23號四樓

2010年7月11日台灣創价学会
在高雄展逢董文中心舉
個展，還送以黄金島入畫 故
藝筆術生機蓬勃

TO: 林磐聳
106 台北市和平東路二段
96巷17弄23號4樓
台灣 TAIWAN , Taipei

BY AIR
PAR AVION

2012年9月7日北京車名古屋參加
亞洲八校展 小谷素二老師邀請
与韓國的金男·中國張蒲溪諸

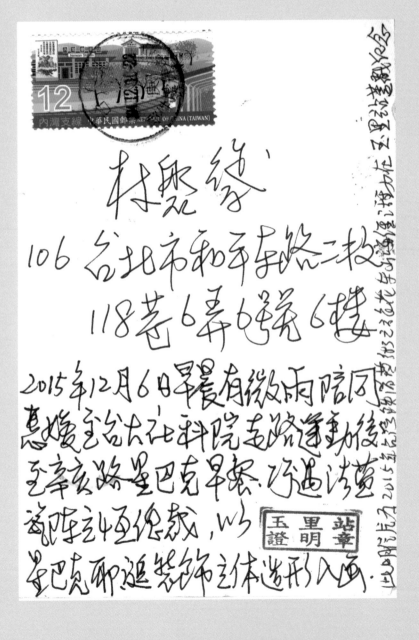

林燿德

106 台北市和平東路二段
118巷6弄6號6樓

2015年12月6日早晨有微雨陪同
惠媛至台大社科院走路運動後
至辛亥路星巴克早餐、珍過油畫
葛陸至4至使裁，以
星巴克郎遍裝飾立体造形入画。

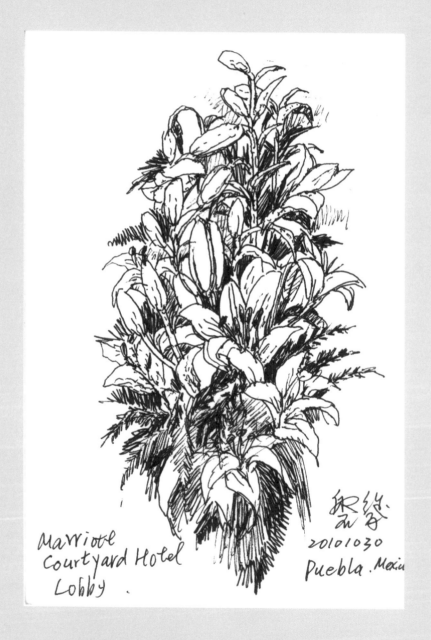

Marriott
Courtyard Hotel
Lobby .

20101030
Puebla . Mexi

與家人的連結

在林磐聳的台灣家書明信片之中，還有非常多張記錄了與妻子在一起經歷的場景或事物。這些明信片留存了兩人之間的生活記憶，日後必將成為兩人共同走過的生命見證，也提供了林磐聳與妻子之間某種形式的連結。

他的妻子常常批評他這張或那張畫得真好，尤其是當她告訴他說：「因為這張明信片是和我在一起比較安心，所以就畫得比較好。」林磐聳自己也同意，和自己最親近的家人，亦即從大學就是師大美術系同班同學的妻子，感覺很自在，「畫起來非常輕鬆。」

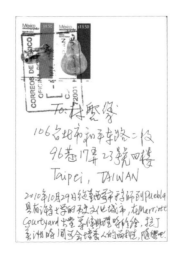

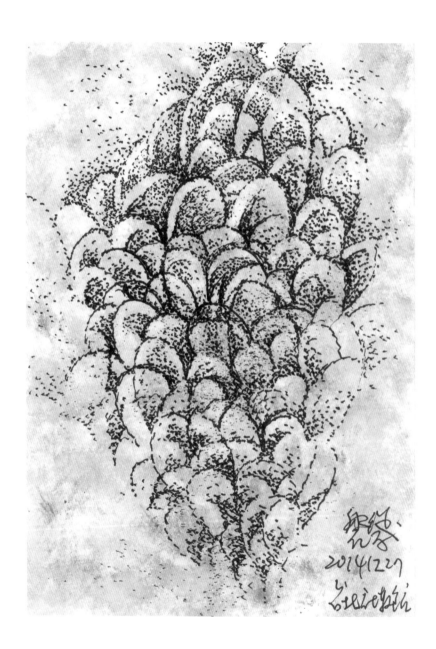

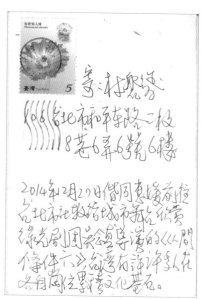

寄：林馨緯 收
106 台北市和平東路二段
118巷6弄6號6樓
台灣 TAIWAN, Taipei

2015年1月19日陪同惠媛到
台大校園散步在心理系館
後見梅花初放．

寄：林馨緯
106 台北市和平東路二段
118巷6弄6號6樓

2014年2月29日偕同惠媛前往
台北市松菸給球市舞台欣賞
綠光劇團吳念真導演的《人間
條件六》台灣有許許多人在
各自崗位耕耘文化墾石．

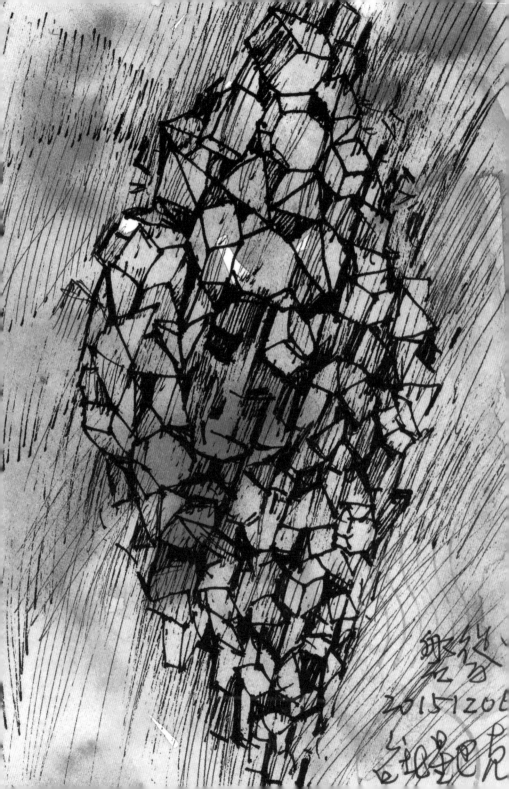

在現實生活中，林磐聳不會開車，除了沒時間學駕駛的藉口之外，他瞭解自己腦海裡隨時會有很多想法出現，不論看到生活周遭什麼人事物，都會不自覺地衍生出各式各樣的想法，並且習慣立刻記下來，或會藉此不斷地繼續發想。

他明白如果自己開車可能會出什麼事的嚴重後果，所以寧可搭計程車，或由妻子開車載送，自己還可以利用在車上的空檔構思或隨筆記錄，甚至他有段時間還特別將自己所搭乘的計程車司機畫在明信片，記錄每次同船共度的生命緣份。就像車子對很多男人來說是最愛，老婆居次，而設計藝術對於林磐聳，如同車子之於男人。「那是與生俱來的吧！如果把我從藝術與設計抽離出來，我不知道自己還能剩下些什麼？」林磐聳說。

1998 年，林磐聳與妻子前往葡萄牙里斯本參觀海洋博覽會，其中某個晚上他特別安排在來自巴拿馬的船艇上，與妻子兩人共進浪漫的燭光晚餐。當晚博覽會河濱公園的燈光照映在河面上，悅耳的音樂與徐徐清風讓現場氣氛浪漫無比，不過坐在眼前的妻子卻顯得有些坐立不安，囁嚅著想說些什麼？她遲

2008年1月18日 茅ヶ崎雙州亦勿行往京園甚六, 仕事完成四戦坊考奇如咯芒TATSU"乃杉園。 芽總石近以望楚标空い」与さいる王蓮池楚寺, 日本堅いく人室いい. 心ば乙い又言如いる?

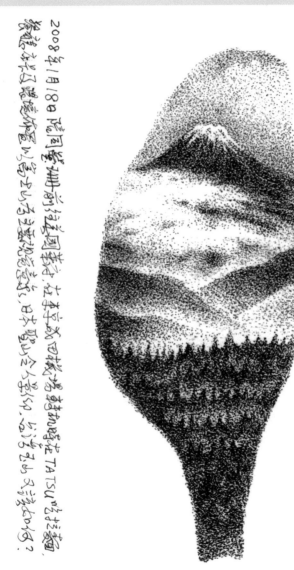

疑了一下，終於開口說：「如果有來生，你下輩子還會願意和我結婚嗎？」

林磐聳聽了後，深深吸了一口氣說：「對不起，不會！」

妻子的眼眶瞬間泛紅，不禁低下頭，眼淚也掉了下來。

他繼續告訴妻子說：「妳知道我太愛設計了，我會把設計擺在第一順位，而這樣會對不起家庭，也對妳不公平。這是我的真心話，我只能自私地選擇忠於自己、忠於設計。」

林磐聳記得，妻子已是第三次問他同樣的問題了，但是他的答案還是一樣！從那次之後，妻子再也沒有問過這個問題了。

雖然在一般人眼裡，看起來林磐聳是無拘無束在世界各地到處遊走，但是只有他自己最清楚，「家」才是他心中永遠的牽掛；在設計藝術的道路上，林磐聳內心隨時潛藏著對妻女深切的虧欠，因此他常

會安排全家利用寒暑假出國旅遊，珍惜相聚在一起的時光。只是他還是會說：「如果人生可以重來，為了實現對設計的夢想，我寧可選擇單身，這點毫無疑問，也無怨無悔。」

其實在他的心底還有一句話沒有說完，那就是：「如果來生我選擇結婚，當然還是會選擇妳啊！」他知道妻子選擇在他背後默默支持，「身兼學校老師、妻子與三個女兒的母親，把最困難的三明治角色扮演地非常稱職，讓我無後顧之憂地繼續我的設計理想，如果今天我有任何的功成名就，妻子無疑是我背後那雙有力的推手。」

因此每當林磐聳應邀去演講，若是妻子也有在現場，他會當著所有人的面說：「老婆，我好愛妳！如果沒有妳的支持，就沒有今天演講的內容了！」若是出門在外，打電話回家時，第一句話也是：「老婆，我好愛妳！」

這麼多年來，林磐聳在台灣家書明信片上寫著與妻子經歷的各種小確幸，即使只是在住家附近散步、吃個早餐、去咖啡店坐坐，他都可以寫張台灣家書

明信片，在上面畫的和妻子在一起看到的景物。這
些家書，傳達了他對妻子的愛，因為妻子的全心全
力支持，林磐聳可以做自己喜歡做的事，他則讓妻
子有最大的信賴感，讓她知道他在做什麼、了解他
周遭的所有朋友。所有和妻子在一起的，該記錄的，
全都記錄下來。

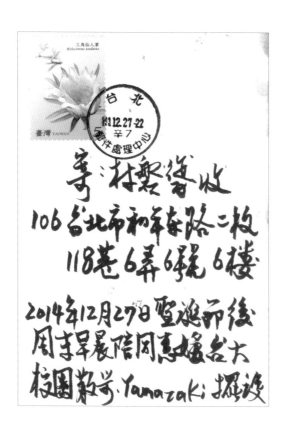

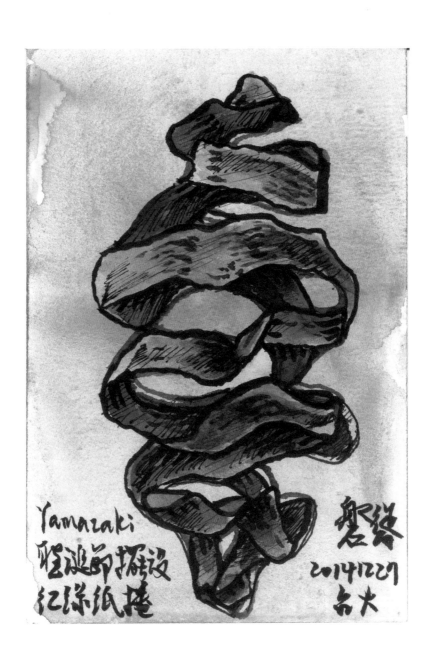

Yamazaki
聖誕節擺設
紅絲紙捲

磐谷
2014.12.27
台大

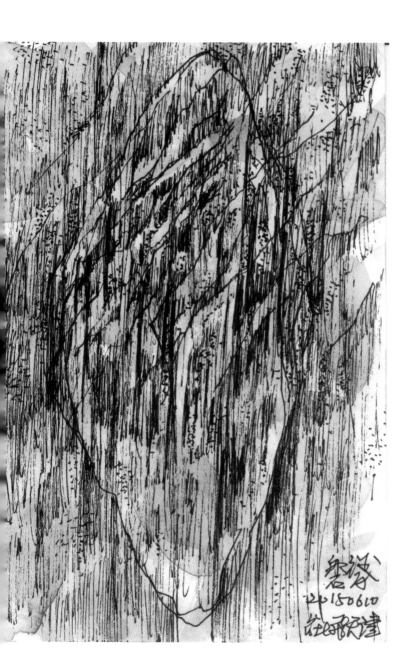

療癒

書寫適合任何人，不僅像吃、睡一樣自然，更能通往內心深處，挖掘豐富覺知。生命奧義就隱藏在生活大小事中……——《療癒寫作》，娜妲莉・高柏（Natalie Goldberg）

在 2015 年 6 月的一張明信上，林磐聳寫道：

2015 年 6 月 10 日台北飛天津長榮航空 730 航班 1K 座位，飛機顛動，咖啡外溢，很久未再繪製台灣家書明信片，其實對我而言，（台灣家書）已成療癒效果。

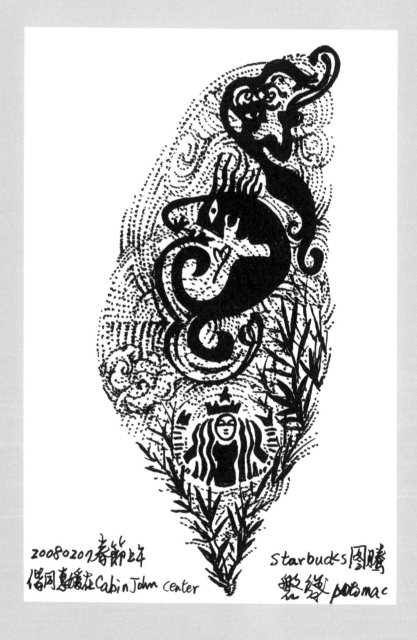

20080202春節2年
借同事媳婦在Cabin John center

starbucks圖騰
戲後potomac

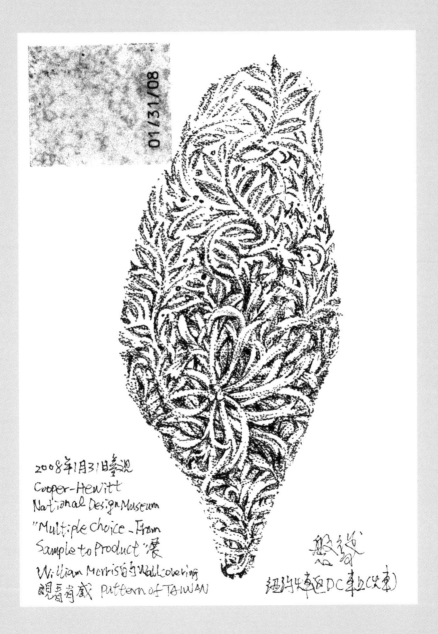

2008年1月31日參觀
Cooper-Hewitt
National Design Museum
"Multiple Choice - From
Sample to Product"展
William Morris的Wall covering
觀看有感 Pattern of TAIWAN

般發
迎消失車匣DC車匣(決定)

現在回想起來，林磐聳認為，自己由於想與父母對話和傾訴，開始手繪與書寫台灣家書明信片，這樣一直點點點，不斷地畫著畫著，經過了十年，那種信念上的堅持，有了一種彷彿修行者晨起念經一般的療癒效果。對於這樣不斷用小點細密地畫著，他說：「每一點我都要點，少了就不是我畫的，我要畫到自己滿意才算完成。」

他坦言自己常常聽到心裡的聲音說：「點滴在心頭，」讓他更加戒慎警惕與策勵自己。對一些藝術家來說，畫畫可能是為了商業利益，有些是因為有創作慾望，想要表達什麼，對林磐聳來說，他就是堅持要做這件事，把自己的時間、生命全都放入，每個點點都是時間的累積，每個小小的點裡，都可以找到樂趣；每次只要畫出很細微的感覺，就覺得很過癮。

「我只知道，畫畫讓我很快樂，所以我就不停地畫。」林磐聳這麼說。

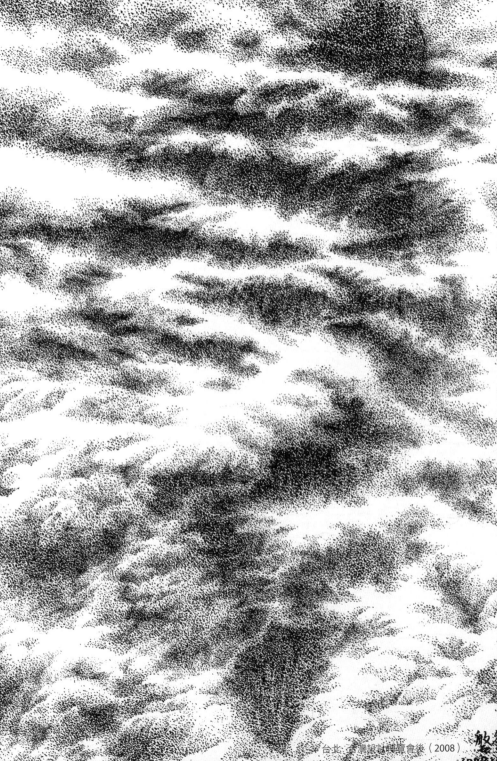

台北‧台灣設計博覽會後（2008）

這些年來累積的明信片，等同於記錄了林磐聳過去 10 年間人生中所經歷的大小事，不論是開心的、鬱悶的、抒發胸懷的、崇敬的、溫馨的、喟嘆的，每次林磐聳回頭翻閱一張張的明信片，當時發生的故事或看到的景象就歷歷如在眼前。其他人或許是以照片來記錄自己生命的各個階段或經歷，但林磐聳

記憶的延續．

是用明信片來記錄，看到就會馬上想起當時畫下的心情。例如有一張畫了百合花的明信片，就是他的女兒出嫁當天，林磐聳在旁等女眷們化妝的空檔，看到妻子一大早從市場買回的百合花，隨手畫下寓意著「百年好合」的明信片。

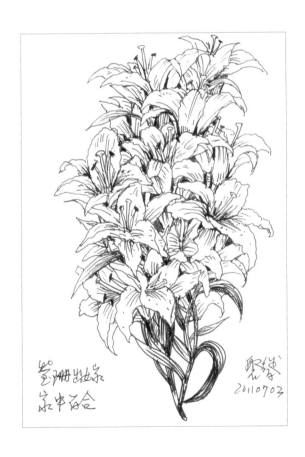

又如在某次受邀前往自己的藝術展途中，聽到女兒打電話來告知懷孕，知道自己即將成為外公的喜訊當下，就畫了葡萄百子的明信片，上面還註記著「瓜瓞綿綿／枝芽繁茂／榴開百子／葡萄百子」。

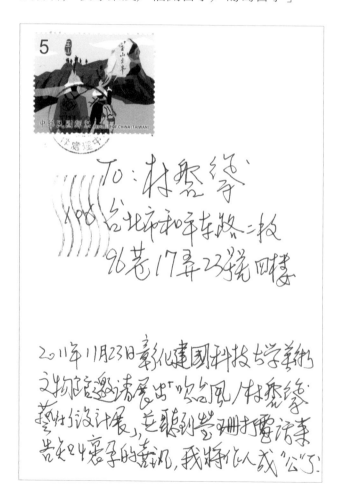

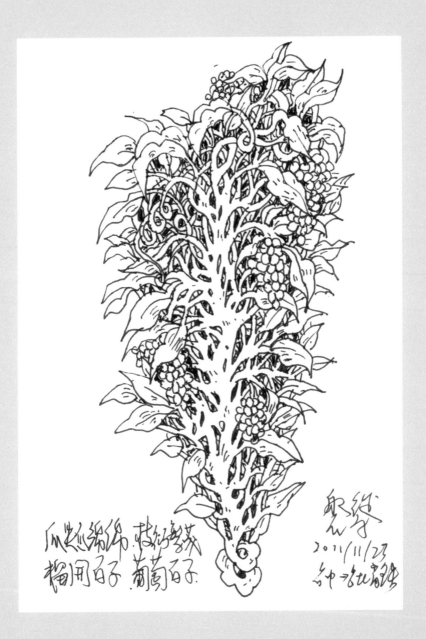

還有一張台灣家書明信片記錄了幾年前，林磐聳到
美國與大哥家人相聚，共度春節，後來兩個女兒也
都趕來洛杉磯相聚，就在大女兒瑩珊出嫁前，「共
度人生珍貴時光，到了半夜瑩珊因為感動而泣」，
感受家庭難得相聚的溫暖。

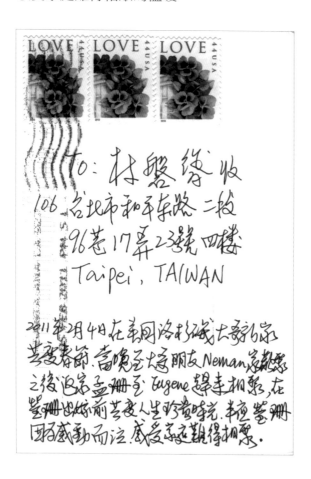

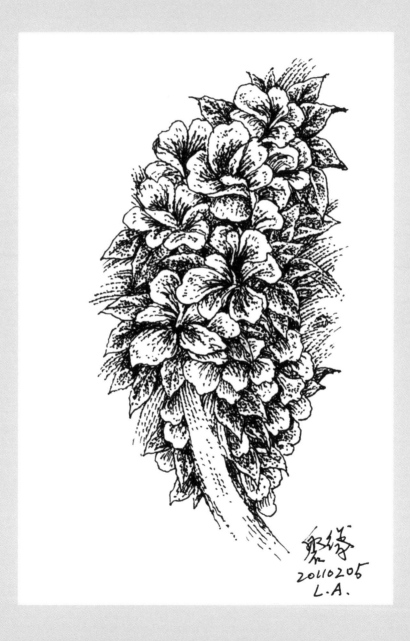

另外有一張則是記錄日前家中遭竊，小偷趁午後無
人在家時，將家裡所有東西都翻開，每個角落都翻
遍，當下那種讓人怵目驚心的畫面，以及發現電腦
也被偷走、所有資料都不見那種鬱悶的心情，讓他
畫下滿是窟窿的台灣，而且還一大一小，他解釋後
來調閱監視錄影器發現，是看到有兩個竊賊。

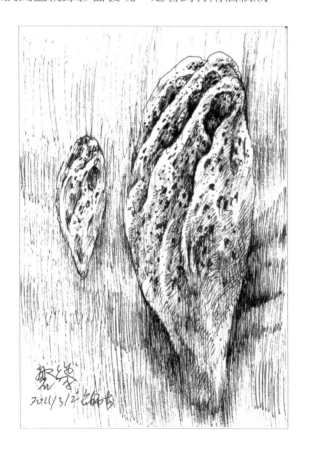

有一張「職人台灣」展覽的明信片，也是令林磐聳印象深刻。那次在松山文創園區的展覽，含括了林磐聳的台灣家書明信片，在展場的牆壁上，策展人陳俊良老師邀請許多設計相關科系的大學生，用麥克筆一筆一筆、一條線一條線畫出來。用筆在牆上畫黑直線看起來是一個簡單到不行的動作，但是若沒有毅力，就會因為重複單調的動作感到無聊，無法畫不完整個牆面；而如果沒有用心，直線就很容易整個歪掉。這種一直重複做著同一個動作、同一件事的概念，跟林磐聳的台灣家書概念一致，也跟該次展覽所有的職人精神是一致的；林磐聳甚至想到，在參與活動的這些學生當中，若有哪一個學生在此過程中領悟到這個道理，即使是一輩子都孜孜不倦畫著圓形，或許會誕生另外一個草間彌生也說不定。這種創作的細微之處能夠被發現與體會，讓林磐聳覺得非常感動。

若問到自己很喜歡的一張明信片，林磐聳則認為是是某次在電影院裡觀看電影所畫的這張：那天他與妻子到長春戲院觀看「他們在島嶼寫作」系列中，由林靖傑導演的《尋找背海的人／王文興》。看到電影中描述王文興的創作方式，以及他經常與妻子

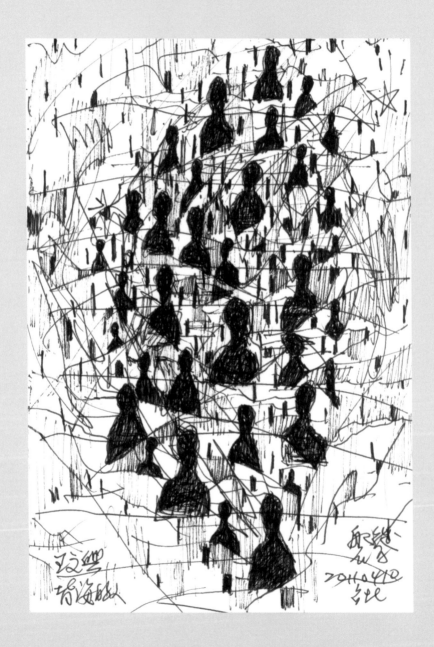

在台大校園散步走過的場景，他忍不住就在觀看電影時畫了起來，還在明信片上特別寫道：

電影中符號化的書寫及精簡語言與顛覆性文字，應是改變圖像思考的方式……

還有一張明信片是林磐聳特別想送給導演李安。這張是林磐聳看到李安在接受《中國時報》專訪報導時，內心有感而發所畫下來的。李安在訪談中感嘆台灣有如無根漂流島嶼，總是處於不安的狀態，這讓林磐聳想起自己在 1993 年創作的海報〈漂泊的台灣〉，於是以當年海報上的元素：漂浮的白雲，畫下這張明信片。

對於林磐聳來說，不論經過多久的時間，不論台灣家書明信片上畫的是不是還有具體圖形的台灣島嶼造型，台灣永遠是林磐聳家書中一直都會存在、不可或缺的元素，就如同他從天涯海角帶回許許多多像極了台灣的石頭，他會一直把流浪在海外的故鄉帶回家，也會一直畫這個自己自然的故鄉、心靈的故鄉。

筆尖上的德國工藝

100% 德國製造書寫工具專家

Schneider

FOUNTAIN PEN
670 鋼筆F尖
180元/支

FOUNTAIN PEN
618 鋼筆F尖
200元/支

- 高品質不鏽鋼覆銥元素筆尖
- 人體工學防滑三角橡膠握柄，左右手都適用
- 筆桿內可多放一支備用替芯
- 替芯：Ink Cartridges660 ○○○○●● 五色(市價90元/
- 適用SCHNEIDER施奈德IC01旋轉式吸墨器(市價60元/

德國原裝進口

facebook SCHNEIDER(德國施奈德) |Q

引文出處

1.　引自吳超然文，〈台灣圖像—林磐聳水墨藝術裡的當代跨越〉，《看見，台灣—林磐聳的藝術與設計》（台北：國立歷史博物館，2013），頁24。

2.　引自吳超然文，〈台灣圖像—林磐聳水墨藝術裡的當代跨越〉，《看見，台灣—林磐聳的藝術與設計》（台北：國立歷史博物館，2013），頁24。

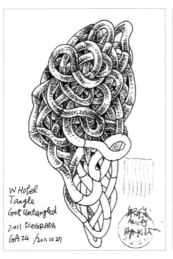

MUNI

FRIDAY

5

999

24

7
8
9
10
11
12
1
2
3
4

SF

$5

$5 SINGLE RIDE TICKET

1461590

WORLD FAMOUS

CABLE CAR

PART

3

信念的堅持

點滴累積的真諦。

從第一張台灣家書明信片開始，林磐聳選擇藝術造形最本質的細密小點，刻意以需要耗費較長時間的點點累積成畫，10 年來持續做同樣一件事，猶如敲打木魚的單純頻率，日復一日記錄自己的生命點滴。不過，若根據年份排列下來，可以看出隨著時間的移轉，他的明信片已經明顯看起來有所不同，展現出多元的風格；究其原因是他最早所畫的主題都是以台灣島嶼造型為主，畫過非常多，而這又與更早之前創作各種以島嶼造型為主的海報設計有關。林磐聳不論創作什麼，不論畫什麼，都是與台灣有關，都有隱喻在其中。

初心

因此在「台灣家書」初期的明信片中，林磐聳刻意以台灣為主角，想以各種方式，將看到的各種事件、各種場景，都跟台灣結合在一起。例如，他有一回在高雄國賓飯店住宿，看到飯店內部牆壁上陳列的漆器壁飾，他就以漆器的概念與台灣造型整合在一起；或者某次他在布拉格參觀慕夏博物館體會到新藝術（art nouveau）的作品充滿生機，他也將之轉換成台灣島嶼造型表現出來。

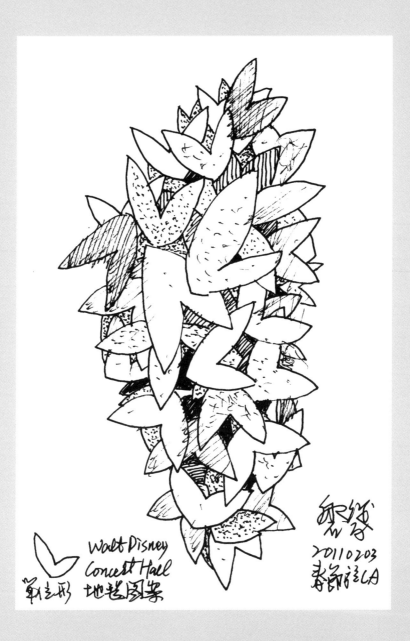

Walt Disney
Concert Hall
地毯圖案
菱形

20110203
春節往CA

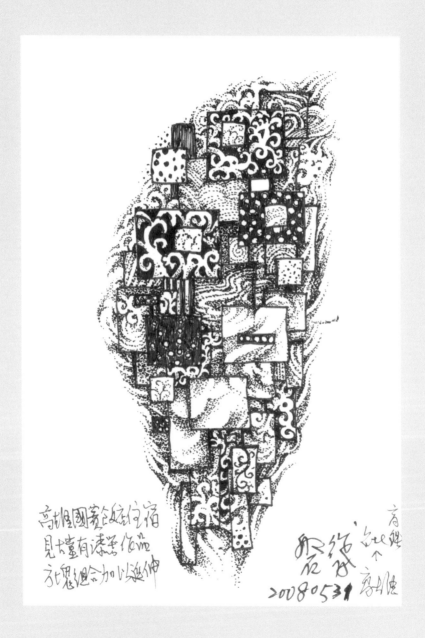

高雄國賓飯店住宿
見大廳有漆器作品
元素組合加以延伸

啟錄
20080531

2007年11月17日 在布拉格參觀 Mucha Museum. 看了他那些名流遊身令人神往的典籍. 賞慶其在 Art Nouveau 那代表的名設計運動. 從對十年創作而為此風身分苟竹所設為不同理程, 一路練 很精一理功力, Mucha不愧為代的典範書也名的不誌, 的巨巨動以圖, 性素竟粉波都所追後代不止!

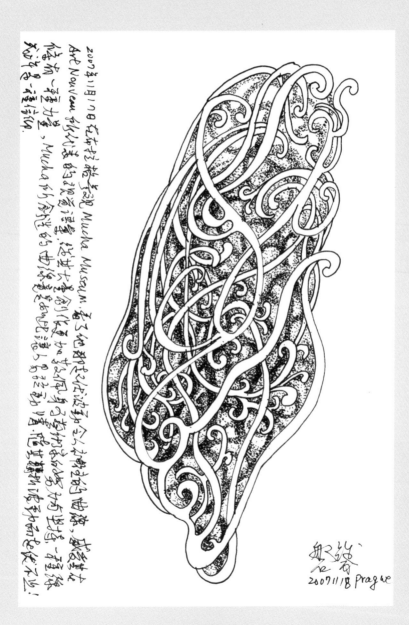

般羶
2007 11/18 Prague

從 2007~2012 的前 5 年當中，林磐聳找到一種對應
的方式，有意識地想將台灣的主體性，放入他所面
對的國外景物或各種事件（包括大選、學生運動、
社會議題等），以凸顯台灣人不論遊走到哪裡，不
論面對什麼，都不可能改變自己的 identity。這種
「細密小點」+「台灣圖像」的方式，讓他在自己
生長養育的土地找到源源不絕的創作養分與安身立
命的根本，之後他的創作心態便越趨於自由自在，
無處而不自得。

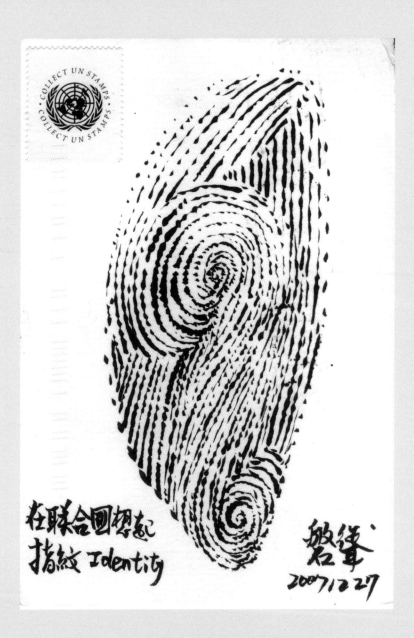

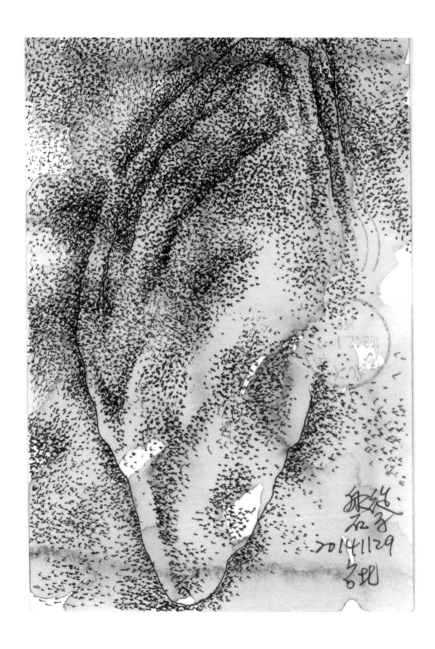

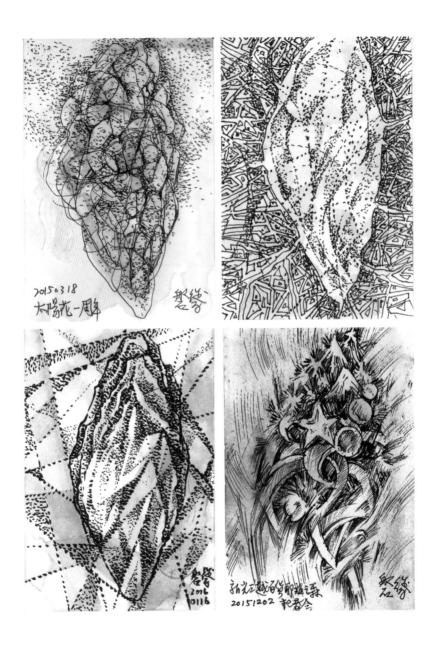

後來有了自己的畫室「樹與屋」之後,林磐聳開始
進行大幅作品的創作,每件作品都花費非常長的時
間,慢慢用「小點」一點一點畫出來。他發現在畫
室裡,自己可以有比較長時間靜態的狀態,讓他沉
澱下來靜靜地、好好地、慢慢地畫下去。由於林磐
聳很清楚自己的時間與行程,可以找到對應不同環
境的工具與材料來呈現,例如人在外面時,無法畫
大張作品,就以他容易掌握的工具來完成;就像他
曾經幫四川美院院長羅中立在台北國立歷史博物館
策展的前言寫著:「我若有時間就畫大畫,只有一
點時間就畫小畫,若真的沒有時間就在心裡畫。」

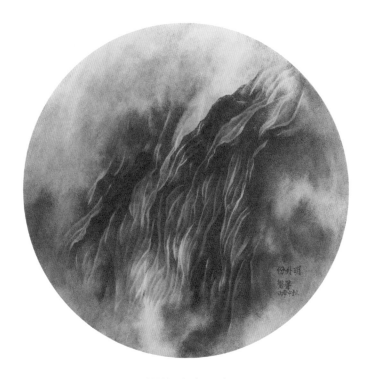

〈份外明〉（2016）

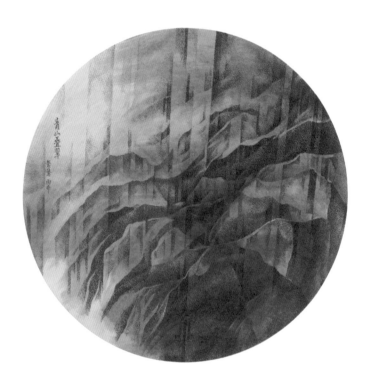

〈青山疊翠〉（2016）

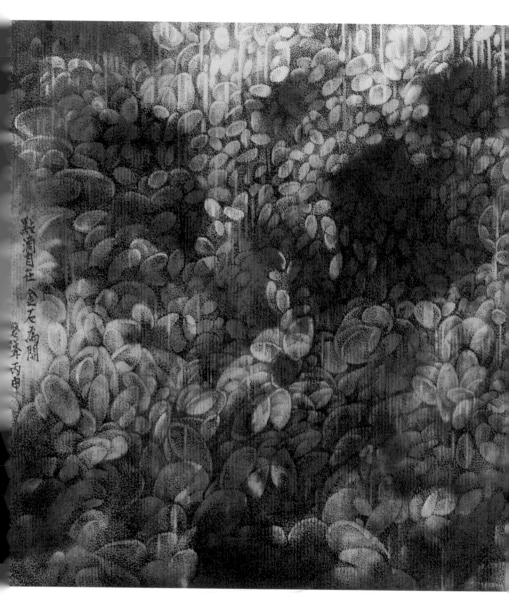

〈點滴自在〉〈2016〉

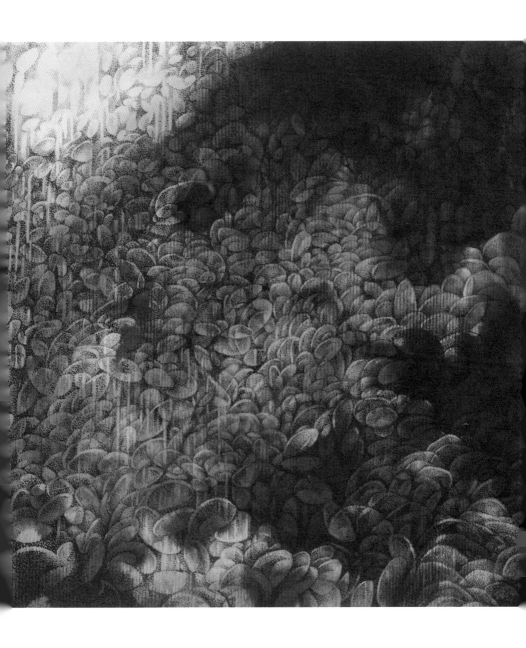

找到個人特有的語彙

每個藝術家都會找到屬於自己的風格、技法跟語彙來創作，就林磐聳而言，他的語法是來自過去學過的東西與實務經歷所體會出來的。他在大學時期幾乎幫台師大各大社團義務設計封面與畫插畫，早年插畫是使用蛋白版印刷，由於版材低廉，印刷粗糙，只能使用線條勾勒或點狀組合出畫面其中的濃淡、深淺部分。他除了在校幫助學校社團畫插畫，大三時也開始幫忙《台灣時報》副刊畫插畫，包括向陽、宋澤萊作品；後來也幫《中國時報》人間副刊畫插畫。當時都是使用針筆與沾水筆畫，所以林磐聳對於以「細密小點」畫畫的技法非常純熟；等到後來開始創作「看見台灣」、「夢的島嶼」、「台灣家書」等系列作品時，他自然而然便使用自己最熟悉、容易掌握的畫法。

這種「細密小點」的風格，乍看之下類似傳統水墨畫中的皴法，但是仔細端詳卻有迥然之別。傳統皴法運用水墨暈染，作畫的速度較快；這是林磐聳本身在師大美術系求學時就學過的基本技法，但是他特意反其道而行，不用大筆繪畫，而採用小小的點描，慢慢堆積起來。

相較於也是以「點點」聞名的日本藝術創作者草間彌生，林磐聳認為，草間彌生找到「點」做為自己的創作符號，有大有小，加以組合之後，形成特有的風格和語言；他自己則是把小點當成繪畫的基本單元，經由不斷地堆疊累積，形成黑白、濃淡、疏密與虛實的關係。另一方面，林磐聳發現，自來水毛筆剛開始用時，墨水畫出來較濃、較黑，等到筆管中的墨水快要用完時，畫出來則較乾、較淡，可以藉由善用並掌握工具的特性，搭配畫出不同層次與質感。這些年累積下來，在他的畫室出現了裝滿過去使用過的幾百支墨水管「筆塚」。

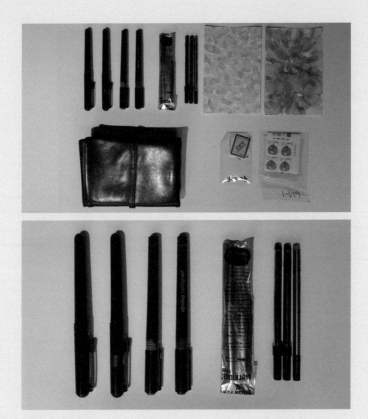

（上）工具包裡面包括：郵票、筆、筆芯、暈染好底色的明信片數張（筆墨濃淡不同，以呈現不同技法和效果）。

（下）右邊三枝為萬寶龍筆芯，由於萬寶龍筆桿較重，外出攜帶不便，所以有時候直接以筆芯作畫。

左邊兩枝筆為自來水毛筆。當墨水快用完時，畫出來的線條較乾、較淡，因此林磐聳會將墨水將用完的筆做上記號，在想運用不同技法與呈現不同效果時可以快速找到想使用的筆。

中間兩枝為針筆，針筆分別是使用 0.3 和 0.5。

彩色與拼貼

過去 10 年間明信片上主題與風格形式的轉變，主要與所選用的工具有關，當然也與林磐聳常常出門到國內或國外各地參加活動、旅行的生活型態有關。近幾年出現彩色畫法的明信片，則是在家裡先染上各式各樣的底色（選擇簡單的色調），有時加上一點特殊的技巧，例如沾不同的顏料畫上些點點，使其產生更為豐富的質感，或者創造出一些細微變化的肌理。等人到了現場，看適合哪種色調，選一張染過顏色的明信片來畫。

通常林磐聳希望在現場盡量完成明信片的繪製，若是還有時間，會回飯店再做些處理，例如加畫一些細節，或再加上一些顏色，半小時即可完成。開始創作彩色明信片之後，林磐聳更揮灑自如地使用手邊可以取得的媒材，例如，在波羅的海三小國東正教教堂裡的簡介紙張、飯店信紙、旅行地圖，甚至使用當地的文創商品（金門的撲克牌），將這些隨手取的材料做為底圖，然後在上面繪畫，使之形成更豐富多變的創作面貌。

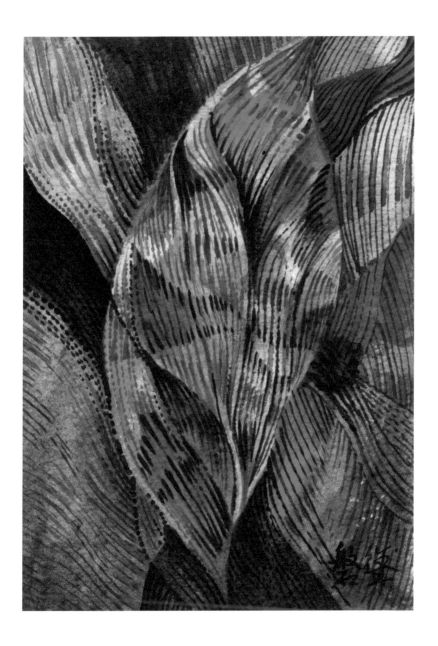

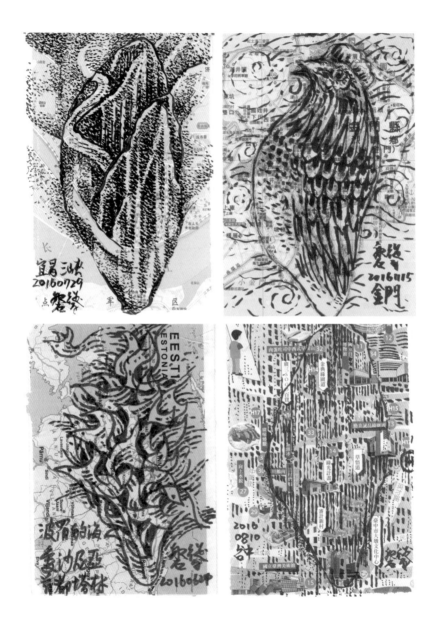

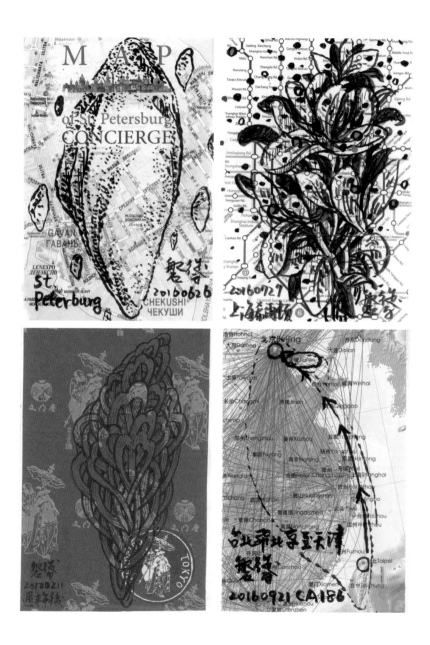

適形繪製

明信片上以台灣島嶼造型結合景物與事件的方式‚
乃是林磐聳採用民間藝術最為常見的「適形」形式
風格。「適形」是指在民間藝術或傳統工藝中‚原
本有著很多古代的紋樣‚由於繪製者未受過專業訓
練‚所以畫法樸拙而更具生趣；這些民間匠師往往
是先有一個材料‚然後根據材料既有的造型‚在內
裡再加入其他圖形‚也就是先有一個外型輪廓‚再
嵌進其他內容與圖像。對於林磐聳來說‚台灣島嶼
形狀就是那個外型‚不論什麼都可以畫進台灣的形
體之內。而「適形」這個手法‚也與前述林磐聳在
大三暑假在王建柱教授帶領下‚和同學們進行的民
族設計資源調查有關。

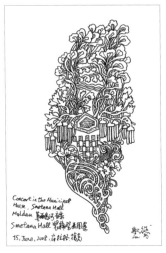

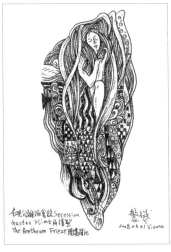

東京成田机場折紙博物館
2008 04 18

前輩藝術家的影響

林磐聳的台灣家書明信片中，出現過范寬、廖繼春、楊英風、廖修平、鄭善禧、吳炫三、吳冠中、威廉‧莫里斯、慕夏、馬諦斯、克林姆……等古今中外許多藝術家的繪畫符號，他自言常常受到這些名家作品啟發；不過他個人認為，對他真正有影響的是水墨畫大師余承堯。余承堯官拜中將後，56 歲才開始作畫，所畫的作品都是對於福建家鄉記憶的再現，是一位自修成功的畫家，但是他的水墨畫法與傳統不同，是採用小筆一點一點慢慢堆積起來，這種細碎密結的畫法與堅持，給予林磐聳非常深刻的體認與影響。另外余承堯「十日畫一水，五日畫一石」的長期持續不斷畫畫的信念，也與林磐聳自身的信念相當一致。

7527 Heatherton Ln
Potomac MD
20854 USA

日前在故宮網站
下載范寬谿山
行旅，試其筆意
繪製巨碑山水
感其亚直氣派
有令人景仰之勢

To: Prof. Apex Lin
106 台北市和平東路二段
96巷17弄23號四樓
Taipei, TAIWAN

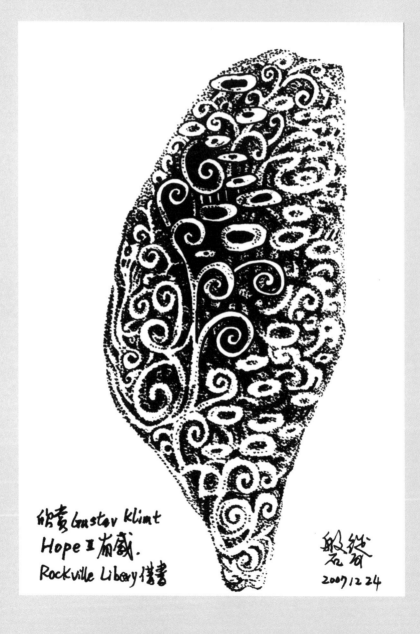

仿畫Gustav Klimt
Hope II靈感.
Rockville Libary借書

殷穎
石牧
2007.12.24

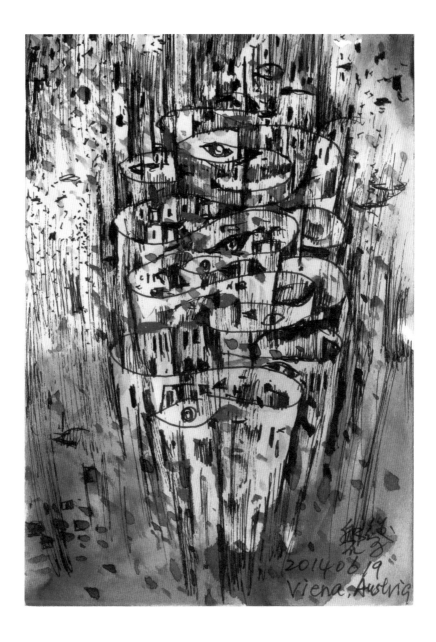

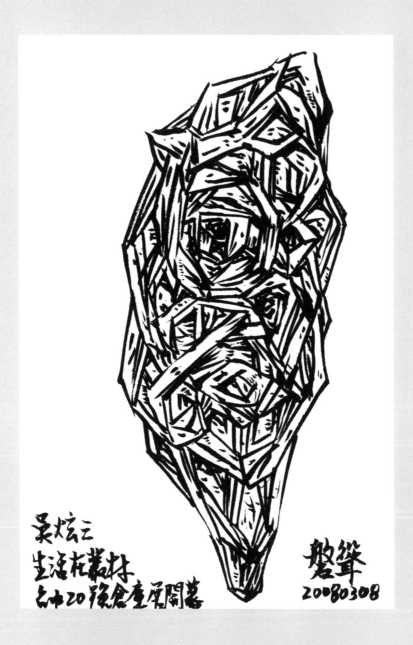

吳炫三
生活札叢林
乙巾20羅食產屬閣暮
磐聾
20080308

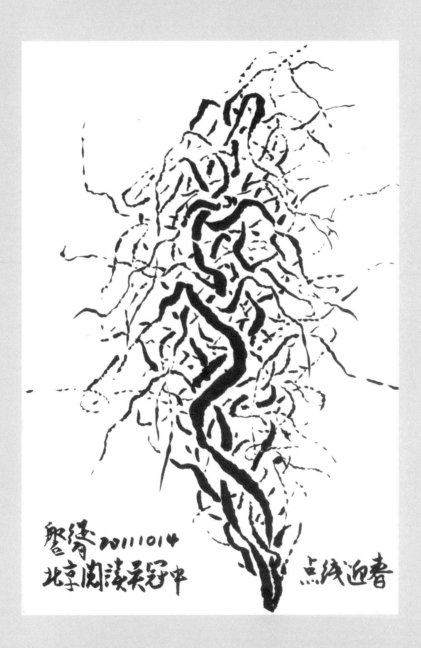

簡單的事與不簡單的事。

一直堅持著做同一件事的林磐聳常常對學生說，只要找到一個屬於你個人的符號（就像草間彌生），或是找到一個議題，讓你一直持續做下去，一旦時間累積夠久，這個就會是屬於你個人的語彙。最怕什麼都沾一點，什麼都做，就很難被歸納或定義。

例如，許多偉大的藝術家，像畢卡索、米羅等，都是長期持續在做同一件事。林磐聳說，藝術創作不外乎就是「發現」（記錄下來）、「再現」（像不像是另一回事）、「表現」（傳達心中的意念）的三個發展過程，當然絕大多數的藝術家最後一定是在「表現」那個區塊大放光彩，因為這個階段勢必要將把個人意圖放入，轉換成傳達訊息，變成更強烈的個人感受，這個時候就便會開始產生不同的意義。

Klaus Ihlenfeld
Composition in a Cube
1961

Hirshhorn Musuem

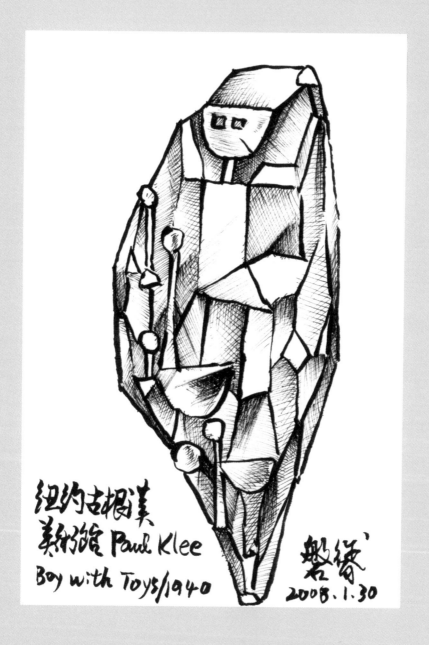

紐約古根漢
美術館 Paul Klee
Boy with Toys/1940

磐籌
2008.1.30

只是回到最前面的階段，是否具備「發現」的能力頗為關鍵。林磐聳相信，只要有心，就可以發現什麼，就如同雕塑家羅丹曾說過的：

生活中從不缺少美，只是缺少發現美的眼睛。

執著的生活信仰

不論是在飛機上、候車、開會、聽演講，甚至看電影，林磐聳只要有空檔的時間，都可以一直點、點、點，畫著他的台灣家書明信片；他可以保持一種恆定的狀態，心無旁騖地一直畫下去。這日日年復一年持續記錄自己的人生軌跡，讓他堅信，只要抱持原始初心的信念，就能深深體悟「點滴在心頭」的真諦，因為「簡單的事情，做多了就不簡單；不簡單的事情，做久了就簡單」。

他解釋說,像他畫的這些花草、枝葉、藤蔓,看起
來好像很難畫,其中的組織、紋理、濃淡等好像很
複雜,但是只要畫多了、畫久了,自然就會變得容
易。反觀若只是畫了幾根線條,別人看了可能覺得
只是塗鴉,可是畫得久了,累積非常多自己獨特語
彙的作品了,即使是偶爾畫上幾筆簡單的線條,別
人也不敢說是隨手塗鴉。

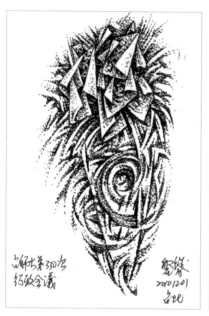

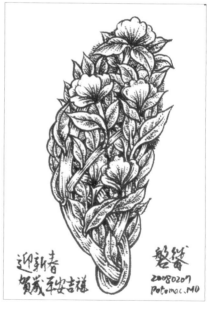

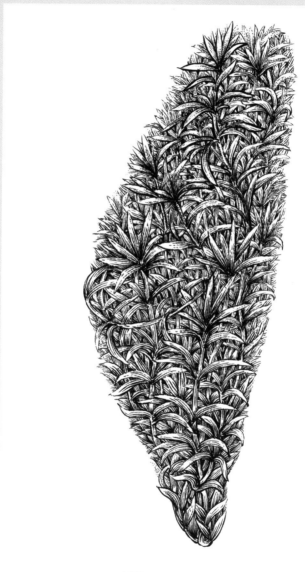

文獻式記錄

這當中弔詭的一點是,一件事能不能持續做下去非常重要,而能不能一直做下去,則一定是有某個值得自己堅持下去的動機與信念,也就是為什麼一直要做這件事的起心動念。所以除了長期繪製並郵寄明信片之外,林磐聳也和許多西方藝術家一樣,常常繪製自畫像,並且持續在畫大量累積;他跟其他藝術家最大不同之處,是使用旅途中住宿飯店的信紙,或是旅行景點中可以拿到的 A4 大小紙張來畫。這跟他創作台灣家書明信片一樣,每張都有專屬於那個時間地點的記錄,所以有了清晰明確的時空見證。

時空的延伸・

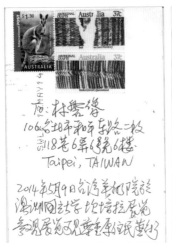
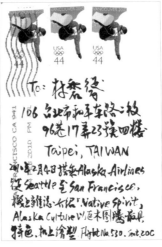

行動間的藝術記錄

林磐聳多半不到一個小時就可以完成一張台灣家書明信片，考量要在行進之中貼好郵票並找到郵筒寄出，有時勾勒一下基本形式與概念便趕快投遞；若是時間比較充裕，花上兩三個小時畫上細密的小點，也是常有的事。對他來說，要在旅行中畫畫與書寫，必須找到一種相應的形式，可以證明自己曾經在當地存在過。寫生對於藝術家就是一種最容易找到自己與當地場景或物件有互動關係的方式，明信片則是林磐聳自己找到獨特的方式，因為明信片從當地寄出，郵票上面就會有郵戳，可以有時間與空間的記錄，藉此確認自己與現場的時空關係。

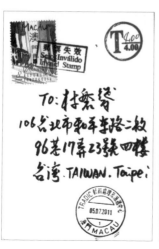
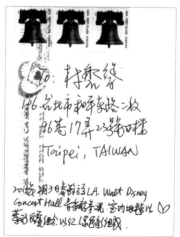

手感的溫度

當被問到，一般人若是沒有什麼繪畫基礎或藝術天分，那該怎麼寫或畫台灣家書呢？

林磐聳說，核心概念不在於要畫什麼，而是有沒有採取行動。林磐聳之所以要呼籲大家用明信片來書寫或繪製＝「台灣家書」，是因為明信片是一個最簡單方便的形式，可以傳達自己想要傳遞的訊息與感情。這是每個人可以輕易做到的事情，每個人都可以藉由小小的明信片，表達對自己父母、家人、朋友、師長、同事的感情。

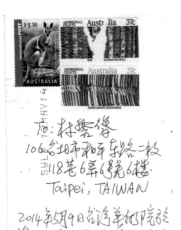

右頁圖：2014.5.9 造訪澳洲國立大學，參觀坎培拉展覽，有感於澳洲重視原住民藝術而畫的台灣家書明信片。

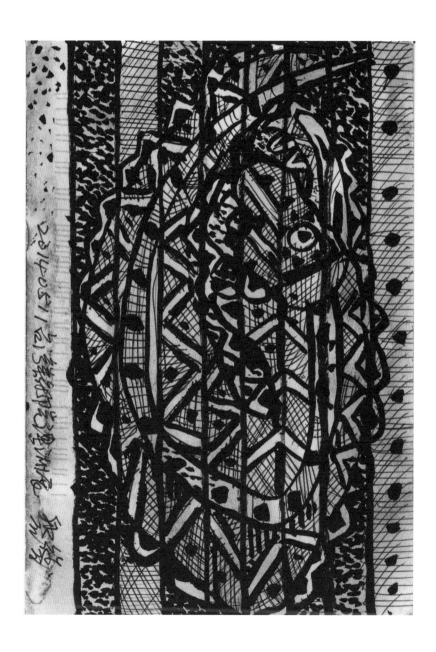

全球數位時代來臨之後，我們許多的內容都是以數位的方式傳送、往來、表達，儘管內容一樣，但是數位傳送的形式卻與以往書寫大為不同。若是可以透過親手的書寫，將會保留手寫的溫度，那種表達出來的感情是不同的。明信片最大的特點是，你不必在意自己會不會畫、畫得好不好，或字寫得漂不漂亮，重要的是記下自己當下想要表達的東西，可能是思念，可能是感謝，也可能是心情，最重要的是自己親筆書畫的真切感情。

以前大家到外地或出國時都會寫個明信片，或許是要報平安，或許是要告知對方自己去過這個地方，現在大家可能都選擇用臉書或是其他數位媒體，來達到這個目的。林磐聳建議大家，把明信片改用來傳達別的目的，例如記錄自己某個片刻的想法、心情，甚至點子，然後透過明信片寄回來給自己。

林磐聳

106 台北市和平東路二段

96巷17弄23號 4樓

2010年6月28日下午找宣句多年相
老友廖英順先生閒聊,看著他曾
1999年台灣印象一葉一石,感覺人生
總有堅如磐石翠綠常青好友壽好!

示範

林磐聳特地為本書讀者示範兩款容易上手的台灣島
型畫法，幾分鐘之內即可完成一幅明信片。只要準
備簡單的細字畫筆，自己多加練習，就可以輕易完
成；當然林磐聳鼓勵大家還可以繼續畫出其他的主
題，找到自己的風格，為台灣留下許多彌足珍貴的
「台灣家書」。

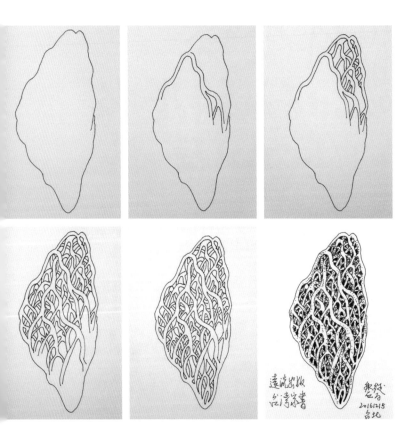

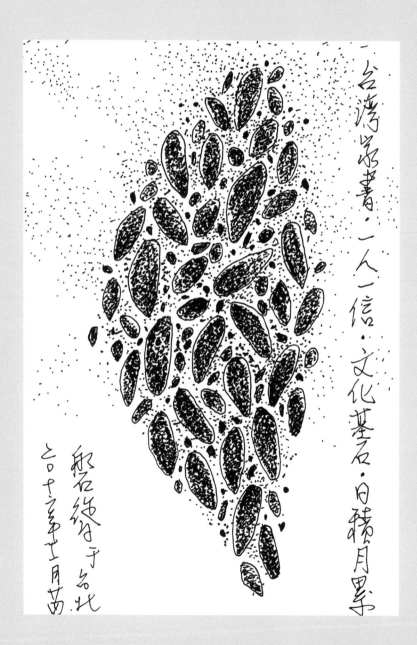

一台灣叢書·一人一信·文化基石·日積月累

磐石緣於于台北
二〇中〇年十二月苗

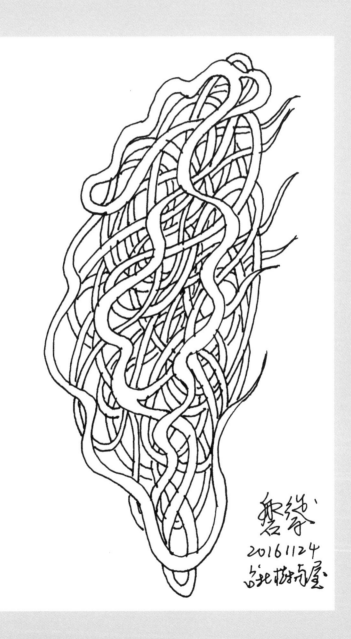

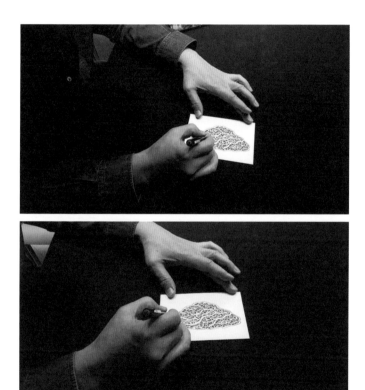

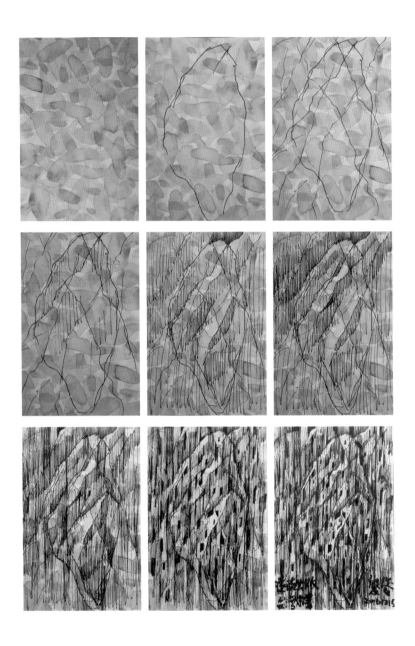

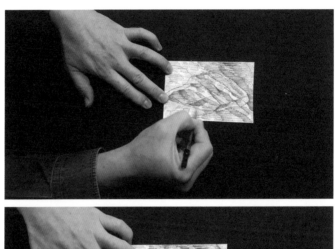

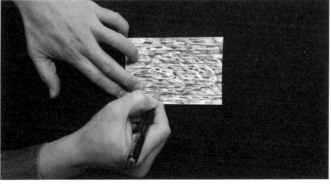

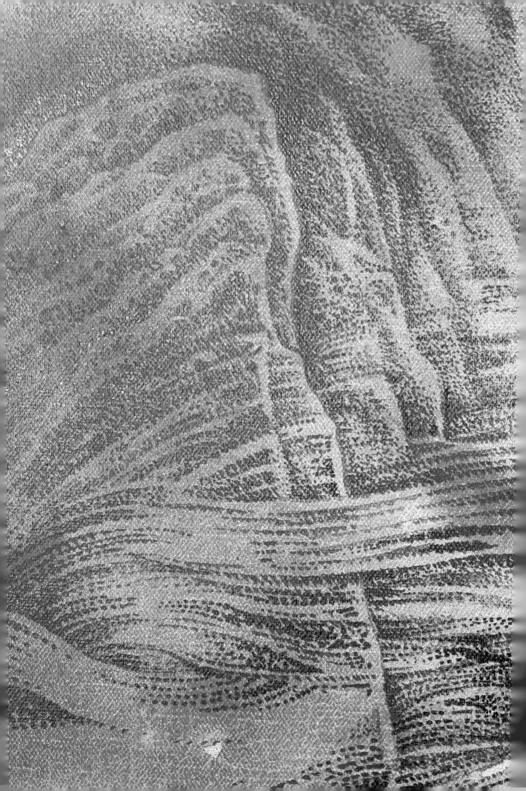

PART

4

設計家與藝術家的角色轉換

「台灣家書系列」
──林磐聳的藝術創作

巴東／台北 · 前國立歷史博物館研究員兼研究組主任

大學時代的他即是一個活躍外向的陽光男孩，長得高大體面，喜歡打籃球、唱歌、彈得一手好吉他；熱愛同學、家人、朋友，多才多藝，人緣極好；更不用說他在美術專業方面的才華，方值五十不到的盛年已是台灣設計界具有國際聲望的領導人物。他所獨具的人格特質，似乎早已註定了他成就於今日與未來的「林磐聳」。

一、導言

就一個美術設計者的身分而言，林磐聳 (1957-) 在當代台灣設計界已是「教父」級，且具有國際聲望的領導人物。多年來他在台灣設計界這一塊領域可說是貢獻良多，成績斐然 1。相關領域中他更涉及文創產業方面的設計開拓，海內外包括中國大陸以及西方國際，甚至於東歐、俄羅斯，皆可見他在許多重要知名案例 (如 2008 年北京奧運、2006 年法蘭克福書展) 中的著力與足跡，其於台灣形象、文

創設計之輸出與推廣，影響可謂無遠弗屆。因此在「美術設計」與「文創產業」這兩方面之豐碩成就表現，是其在專業領域中人人所熟知的形象。不過，近年來林磐聳更是全心致力於藝術創作方面的產出；換言之，從設計家轉變為藝術 (畫) 家的不同角色，顯然是他現階段所著力的重點。

就某一觀察而言，設計家其實是等同於藝術家，而優秀設計作品其中蘊含的藝術性必然很高，甚至於要比許多標榜為純藝術的作品更具有深刻的內涵意義。然而雖然同屬藝術的領域，畢竟設計與純藝術仍有所區別，主要的關鍵在於美術設計的目的仍在於快速有力的傳達 (視覺) 訊息，是一種「集中性」(目的與機能表現) 的思考模式，雖然能有效地解決問題，但在某種程度來說仍受單一價值方向的制約，不易將思維過程與情感底蘊做深層自主的體現。相對而言，純藝術表現則是一種「擴散性」(自由心象表現) 的直觀方式，可以全憑藉著直覺將藝術家內心深處極為細微的全幅感受，做逐步鉅細靡遺的統合呈現；因此假如藝術家有足夠的涵養深度，是可以創作出比設計性更深刻感人的藝術作品。2
由此觀之，上述設計者的身分顯然已不能滿足林磐

聳在藝術專業領域的自我期許，以及自我潛能的開發，更不能滿足其於藝術創作內在自我驅策動力之回應。於此，一方面基於藝術界對林磐聳在「美術設計」與「文創產業」等領域之專業成果與榮耀已是眾人皆知，且歷年來亦有多位專家述評；二方面此間範疇亦非筆者專業所長，不敢妄言非議，因此僅就其於「藝術創作」的一部分，有關其「台灣家書系列」之作品提出一些觀察與論述，探討其創作內涵之底蘊與源起，庶幾就教於藝界先進方家而不吝指正。

二、源起

就角色轉變的時間點而言，筆者注意到應該是在2007年，林磐聳以設計者的身份成為第11屆國家文藝獎美術類得主以後，才開始積極起來。這是該獎項成立以來，第一次由非純美術創作領域的藝術家得到是項榮譽。這項肯定或許使他覺得多年來在設計領域所得到的成果已足以告一段落，而沒有更高的山峰需要做「攻頂」的挑戰，於是他必須在內在原創動力的驅使下，使他改變目標意義的追求。但另一部分也可能是他在多年的設計生涯中，鬱積

了足夠的藝術創作動能、資源，以及生命感受，使他無法僅由「設計」的單一面向找到生命的出口。因此自然而然將其日後的創作重心，轉換成「純美術」之藝術人生方向。

然而任何一項藝術作品系列的產生，都必需有長期前後延續相關的思惟感受，不可能突然孤立地拔地而起。因此其純藝術方面的創作，也必然根源於畫家以往在設計領域所累積的相關情感經驗。「家書系列」作品之誕生，則根源於作者長久以來情有獨鍾的一項符號視覺意象，那就是「台灣圖像」的衍生發展。「台灣」對其而言，具有深厚情感聯繫的鄉土情懷，因此由此而產生的平面設計極多，其中不乏出色而耐人尋味的佳作，例如 1993 年所作的海報作品〈漂泊的台灣〉（見 P.13 圖），以及 1996〈多采的世界 · 迷失的台灣〉（見 P.10 圖）等「My Homeland」系列之作品等，像這樣的作品雖是圖象設計，但其中蘊含著較深沉的情感緬懷，甚至於可說是帶有悲情的鄉愁意味。這些更細緻的情感過程，無法藉由圖像設計的方式做完整的表達，於是畫家「台灣家書系列」的藝術創作即由此而衍生。

「家書系列」產生於作者多年來經常遠赴世界各地
參加各項國際會議、文化考察、藝術交流、客座講
學、展覽教學,以及評審活動等,足跡可謂遍佈全
球的各個角落。在長程的旅途參訪中,一方面開拓
胸襟視野,得到不同的文化視覺刺激;但另一方面
也必然有許多獨處的時光而倍感寂寥,此時對於鄉
土親人的感念則更為強烈;有時這必須是時空轉換
以後,人方會出現或珍惜的一種精神自覺。對作者
來說,最能傳達這種情感內涵的符號象徵,則是「台
灣」這塊土地的圖像,這也是他著力甚久的設計創
作理念。然而在客途旅居中,不可能有足夠的時間、
媒材以及專業的工作環境可以發揮應用,反而是只
能用最簡單方便的素材以及少量的時間,留下瞬間
意象的情懷感受,這同時也是一整個心靈紀錄的過
程。

於是林磐聳從 2004-2005 年間開始至海外的每一個
異鄉的角落,或自長途飛行的座艙中、或於中途轉
機的等待中、或是接觸異國文化的印象中、亦或飯
店住宿的獨處時,他不斷地應用隨手可得的紙本明
信片,使用針筆、墨筆或鋼筆,以素描的簡單方式,
結合不同時空地域的當下感受,畫出不同造型的台

灣圖像；有時也隨手寫出接受不同文化訊息刺激下
的心得文字，再從世界各地投入郵筒寄回台灣。如
此經過點點滴滴的多年累積，於是其「台灣家書」
系列之大量作品則於焉產生。下節本文就此提出一
些觀察與分析，嘗試對其藝術創作理念做某種程度
之說明與解讀。

三、理念分析

畫家的台灣家書系列，顯示了他在藝術創作上極大
的企圖心。這個系列的藝術創作表現可說是概括了
時間的延續、空間的延伸、土地情感的聯繫；由此
他建立了一項新穎特殊的當代藝術表現形式，一方
面他受西方自 20 世紀初以來所發展之現代藝術理
念影響，摒棄了「描寫式」的傳統繪畫表現，也回
應了後現代藝術風格的多元變化，以及當代藝術不
斷追求突破創新之另類詮釋。另一方面他所發展的
藝術表現形式，又可謂別出心裁，不落他人窠臼，
頗見其構思之巧妙。然而稍做進一步之觀察，卻可
看出其藝術表現之基礎，仍建立在他對鄉土家園的
情感聯繫上。

當代藝術界之相關範圍極為；廣泛，但凡論及藝術活動最重要的創作本質，則動輒聽藝評家或專業人士自信滿滿，侃侃大言地謂之首在「創意」，甚至會強調「沒有創意即無所謂藝術活動之存在意義」。於是當今藝界人士，包括西方藝壇亦然，凡從事藝術工作者，無不想方設法出奇制勝，期造人所未見以突顯自我過人的藝術「創意」而已。由此，藝術創作之目的則不免流於外在的形式，眾人更競相以「想點子」、「出花樣」的方式來從事創作；久而久之，藝術活動也必然趨向於形式虛無的空洞膚淺。殊不知「創意」乃是藝術活動結果之一部分，其或可能是藝術活動之「必要」因素，但絕非藝術活動的「充要」因素，更不是藝術活動的本質與目的。

因此就美學意義上做一番正本清源地價值判斷而言，藝術活動的首要本質則是「感動」。藝術家沒有「感動」，就沒有藝術創作的原動力；欣賞者假如無法從藝術品中得到令人感動的情感共鳴，那麼藝術欣賞只是平面的訊息傳達，也就無法達成深層的欣賞意義；藝術批評若沒有設身處地或同情了解的感動，那藝術批評也只能是隔靴搔癢的文字堆

砌，談不上是真正的觀察與批評。

林磐聳「家書系列」作品之產生，起心動念於他對台灣這塊土地深厚執著的「情感」。因此就藝術創作內涵的條件而言，可謂已建立表現發展的首要基礎。其次，在外在形式而言，前文述及他已發展出一套新創作表現之「現代藝術」₃風格，這其中包含了時間與空間的特殊表現因素。就時間方面來說，這系列作品持續了六、七年之久，到目前為止似乎仍「永續」進行中，一方面打破了傳統視覺藝術歸類為「空間藝術」的表現，而有著源自於西方現代藝術中「行為藝術」或「表演藝術」(Performance Art)₄的相近特質；因為這是一項行為模式的表現過程，也是一項表演方式的持續進行，更是一項事件發生與逐漸成形的結果。

此外，「家書系列」還有著東方文化的影響元素。中國人做任何事皆強調「功夫」，所謂「功夫」即是時間的累積。因此任何一件微不足道的藝活，只要經過長久的累積都會呈現不可小覷的規模；而古人更有所謂「聚沙成塔，鐵杵成針」的功夫與手段，相信也曾給予藝術家很大的啟發與影響，使他能持

續不斷地使用小紙片與墨筆一點一滴投入此一系列
之創作。此猶如其自身所言,有時一件看起來是「神
經病」(無意義)的事 5,但假如持之以恆,即可能
出現完全不同的結果。於是「家書系列」日復一日,
年復一年所累積的數百件明信片,也就形成可觀的
數量與規模,想必藝術家對此也頗感自豪。

在空間因素而言,這些為數可觀的「小」畫作,卻
是由世界各地,遍佈歐洲、南北美、非、中亞、東
南亞、日、韓,尤其中國大陸與台灣的每一個角落,
而全都蓋有來自世界各地的郵戳,這也是由台灣幅
射至地球每一地域的印記與證明;就此而言,「台
灣家書系列」作品之繪製所跨越實際空間範圍之
廣,不但開前人所未見,恐怕也為傳統美學觀念所
謂「空間藝術」6 一詞的概念,另增加了一番新的
詮釋與定義。這些創作形式一方面有著傳統手繪的
表現元素,可是另一方面卻與傳統繪畫的表現方式
有很大的差別,而更蘊含著前述 20 世紀現代藝術
中「行為藝術」與「觀念藝術」(Conceptual Art)
7 所延伸下來的後續影響。

實際上藝術家這一系列的創作也難脫美術設計的觀

念影響。就某種程度來說，藝術創作的構思佈局，有時與應用美術的巧思設計也有著令人難以區分的模糊界線。林磐聳用徒手描繪的方式，「設計」出不同的台灣圖象造型，有自然天象(如雲層、海浪、山岳)、花草植物、抽象表現、裝飾圖案、人文建築、地理景觀、工藝徽章、宗教象徵、民俗美術、幾何曲線，甚至於帶有超現實主義、表現主義，以及神祕主義色彩等各種變化多端的意象，亦可謂讓人不得不訝異其源源不絕之創意發想了。

四、結語

對大多數人來說，或許有著很高的資質與天分，但往往無法將自己的潛能做充分地實踐與發揮；又如在同儕之間，也或許頗有才華出眾的人才，但有時好高騖遠，有時持才傲物；或不肯放低身段，或不肯務實處世，更不肯在他人視之為細微末節處用功。但是對林磐聳來說，他卻是可以將他個人天賦中所具有的各項資質與潛能，做百分之一百徹底的發揮表現；同時也不放過所有可能開發或實踐的機會，這通常是一項常人難以企及，也鮮少人注意到的性格特質。故前人有云「性格決定命運」，本文

引首數語亦即此意謂之所指。

「台灣圖像」對林磐聳而言,可謂是其生命情感與藝術創作之寄托所在,這是一種執著的生活信仰,也是一種圖騰崇拜的符號與象徵;是一種藝術發展過程的人生冶鍊,更是一種對鄉土家園眷戀的深情體現。所有藝術活動皆由此而凝聚內在之意念感受,從而具現於外在風格的表現形式。由是,他出入於視覺藝術工作的專業領域,無論是美術創意產業或是純美術之藝術創作,他都能優游其中無所滯礙,且有著出色過人的表現。就筆者個人所見,他的藝術創作水平並不低於他在設計領域方面的表現;於是其角色之切換與扮演,毋寧說是頗為成功,而在台灣當代藝壇亦應有其一席之地。

註解

1. 請參閱：林品青文，〈人物專訪：設計家林磐聳── 11 屆國家文藝獎美術類得主〉，《歷史文物》月刊 170 期（台北：國立歷史博物館，2007），頁 50-59。

2. 這是兩種不同性質的美術創作活動，請參閱：王秀雄著，《美術與教育》（台北：市立美術館，1990），頁 157。

3. 有關於「現代藝術」一詞之範疇定義十分複雜，請參閱：巴東文，〈當代藝術發展現象之觀察與解讀──商業包裝與西方價值下的中國符號意象〉，《當前藝術發展之觀察與省思：美學經濟與博物館學術研討會論文集》（台北：國立歷史博物館，2008），頁 12-13。

4. 請參閱：黃才郎主編，《西洋美術辭典》（台北：雄師圖書公司，1984），頁 643-645。

5. 見林品青文，〈人物專訪：設計家林磐聳── 11 屆國家文藝獎美術類得主〉，頁 58。

6. 請參閱：Tatarkiewice（1886-1980）著，劉文潭譯，《西洋美學六大理念史》（台北：丹青圖書公司，1987），頁 88-90。

7. 請參閱：《西洋美術辭典》，頁 188-190

點畫漂泊台灣
──林磐聳水墨初探

劉素玉

「導演李安接受英國《衛報》訪問時說：『台灣的現況像座無垠的漂流島嶼，一座不被承認為國家的島嶼，沒有明確的定位……，一切都處於未定的狀態，就這樣漂流著，像我一樣，像少年 Pi 一樣，一生漂流。』怎麼會跟本人 1993 年所創作的海報〈漂泊的台灣〉心境如此一致呀？」這是 2013 年 4 月 28 日下午林磐聳傳了一則簡訊給朋友張孟起的內容，他還用手機拍照，將當天那則刊登在《中國時報》的訪問稿一併傳去。

林磐聳是空中飛人，一年幾乎有一半時間在各處旅行，搭乘飛機時，免不了望著機艙窗外的白雲，從高空上俯瞰，更能感受白雲的奇幻美麗，千思百緒也隨之喚起，故鄉的呼喚常會浮上遊子的心頭，有一回他特別有所感慨，窗外一片片白雲形狀神似台灣，在天空中漂浮不定，不正是台灣一直在國際上所面臨的處境？回家之後，他創作了海報〈漂泊的台灣〉，一朵朵的白雲幻化成台灣，有黑有白，大

大小小，漂浮在藍色的天空中或海洋上，下方是依稀可見的中國與台灣的古地圖，像浮雲般的台灣究竟要飄向何方？

〈漂泊的台灣〉色彩簡潔、造型豐富，訴說的意念含蓄婉轉卻能觸動人心，引起共鳴。漂泊不定的歷史宿命是每一個台灣人心裡揮之不去的陰影，台灣妾身未明的現實處境也是台灣人無法迴避的問題，尤其是經常在海外闖蕩的遊子，最常感受到台灣的「國家意識」被視為禁忌的悲哀。究竟如何介紹自己來自何方？林磐聳的台灣形象的海報找到一個很好的切入點，一方面表達自我對生長土地的情感與熱愛，二來也把台灣當作是一張名片，用以介紹自己的身分。九〇年代初，林磐聳邀集大學同學創立「台灣印象海報設計聯誼會」，每年選擇以台灣觀點的海報創作專題展覽，以突顯台灣的定位與價值。多年下來，對於台灣獨特的自然景觀、生活文化、價值觀念等，他持續不斷探索，台灣島嶼從此成為他個人獨特的視覺符碼，經由不同的主題內容及表現形式，展開史詩般的歷史觀照。

從 1993 年開始至今，林磐聳已經畫了超過一千幅

的台灣形象,朋友們笑稱他「綁架」了台灣,還有朋友要他「放過」台灣,但林磐聳顯然不為所動,後來反而變本加厲,從海報、明信片、到影印紙、水彩紙、宣紙、手抄紙…,他的創作都充滿了台灣,曾幾何時,他就悄悄地從設計界跨到藝術界了,其實他早已積累了相當多的創作能量,然而還是讓人們感到非常驚訝,不知道該怎麼去定位他,這位名列全球一百大的名設計家、台灣設計界導師、台灣設計界的發光體、台灣的 CI 教父,怎麼這麼能畫?他能稱得上是畫家嗎?藝術界能接納他嗎?他自己也像個浮雲遊子一樣,充滿不確定性。

「我只知道,畫畫讓我很快樂,所以我就不停地畫。」林磐聳說。

無法受到局限的創造力是做為一位藝術家的先決條件之一,就這一點而言,就足以讓那些認為設計與藝術是兩個不能跨越的世界的人無話可說。任何一個設計師可能不會漫無目的、隨心所欲的創作,藝術家卻會,這是設計與藝術最大的分野。林磐聳常說:「畫畫的目的是為了抒壓。」設計師受到的限制多,藝術創作卻可以很自由,這是藝術創作一個

重要的特質，林磐聳是不自覺地從設計的世界逃脫出來，恣情悠遊在廣闊的藝術天地。在心態上、作法上，他是不折不扣的藝術家，他甚至比職業藝術家更像藝術家，因為他在創作時，壓根沒有想到市場銷售的問題。但是作品內涵呢？

五月畫會的創辦人劉國松認識林磐聳很久了，但直到去年十月中，在台北高士畫廊的一個聯展中才看到林磐聳的水墨畫，頗為意外，但留下很好的印象；今年二月時，高士畫廊的另一個聯展時，也有林磐聳的作品，劉國松仔細地欣賞之後，決定邀請林磐聳參加由他籌畫發起的創新水墨畫聯展「白線的張力」。劉國松看中的是林磐聳畫面中細膩無比的白色線條，創意十足，前無古人。

林磐聳的「線條」不是畫出來的，而是從成千上萬的黑色的小點所鋪設的構圖中留出來的，這是林磐聳獨樹一格的「點畫法」，沒有師承，沒有傳承，沒有筆也沒有墨，七〇年代就喊出「革中鋒的命」、「革筆的命」的劉國松，看了讚賞有加，因為頗為契合與他的水墨革新的理念。中國正興起當代水墨的熱潮，2011 年被稱為是「水墨元年」，對於何謂

「當代水墨」、水墨的當代性、精神性?各方爭議不斷,台灣其實早在六〇、七〇年代開始對此相關議題熱烈地探索,更有畫家前仆後繼投入創作,如劉國松,以及他所領導的五月畫會,還有東方畫會等。獨自摸索,更完全脫離傳統而自學成材的人也所在多有,最著名者如陳其寬、余承堯,他們都是藝術領域的化外之民,卻打造出一個藝壇傳奇。陳其寬以建築師的特殊觀點,打破西方的定點透視,以東方的移動視點,運用俯視、仰視、轉視、動視的視點,上至宇宙穹蒼,下至萬里江山,出入自得,呈現出他獨特的美學與世界觀。半生軍旅生涯,官拜中將的余承堯,直至 56 歲才開始提筆畫畫,自創「亂筆」,不講究毛筆筆法,也不管古人心法,畫出他所說的「實實在在的山」,結構緊密,層次分明,氣勢直逼唐宋。

陳其寬、余承堯在台灣藝壇的一枝獨秀在八〇年代就為台灣的創新水墨開闢一條出路。台灣由於地理上與中原的隔離,和歷史上多次外來政權更迭,本土水墨歷來就有一種不講究正統筆墨的美學特色,在這樣一種自由開放的氛圍下,台灣當代水墨有很大的開創空間。

2005 年 2 月，林磐聳回到屏東東港家鄉，在老家
的院子裡看到他父親生前所栽植的一盆黃金葛，綠
意盎然，生機勃發，他心有所感，隨手就畫了一張
有如黃金葛攀爬而成的台灣島，每一片黃金葛的葉
子都飽滿欲滴，欣欣向榮，繚繞糾結的枝條攀根錯
節，而又緊密相連，層次分明，構圖嚴密，饒有趣
味，完成之後，他感到心滿意足，也興起了一股更
大的創作熱情。其實他早在 2004 年底，就開始嘗
試以各種不同圖像來「形塑」台灣，但是「黃金葛
台灣」更有階段性意義，他說：「雖然之前陸續畫
過台灣意象的作品，但動機和意識並不強烈，而勾
勒黃金葛圖象時，思緒卻在一筆一畫中，逐漸清晰
了起來。」

從自然界熟悉的景物，尤其是台灣常見的花草樹
木、樹根，以及山脈、石頭、雲朵、流水，一直到
抽象的幾何形狀、線條、點畫等等，創作的靈感有
如源源不斷的噴泉，而他出國遊覽的經歷增多，眼
界更為開拓，他的所見所聞、所思所感都能順手拈
來一一入畫，而且連續數年，走到哪畫到哪，隨看
隨畫，日夜不輟，持之以恆，他的繪畫技法日益精
進，花樣翻新多變，線條熟練流暢。

林磐聳開始形塑台灣以來，就出現過幾件以「點」為主的作品，以成千上萬密密麻麻的小點，「點」出台灣的山脈、石頭、雲彩…，不過，「點畫法」的作品不多，而且畫面構圖還是以台灣島的外形為主，背景並未有進一步的變化，最大的突破應該是 2008 年 10 月 4 日繪於台北，右下角署名「台灣設計博覽會後」的作品。這件作品並不大，只有 40x34cm，他以細小的毛筆點鋪蓋了整張畫面，台灣在飄浮著層層雲霧的掩蔽之間，有如傳說中的蓬萊仙島，若隱若現，夢幻迷離。濃密的小點構成台灣島的形狀，疏散的小點則構成層層的雲霧，點與點之間的縫隙所產生的留白則形成雲霧綿綿密密的視覺效果，濃密與疏散的小點，讓畫面產生層次和明暗的變化，也製造了一種虛無飄渺的氛圍。這件作品無疑是他形塑台灣以來，最有突破性進程的創作，是他甩開設計而邁入藝術的一的分界點。

林磐聳由於經常旅行，創作的時間被切割得很零碎，他選擇的載體與工具就以方便性為主，所以常用自來水毛筆，紙張尺幅也偏小，不過這已經無法滿足他愈來愈強烈的藝術創作熱情了。2009 年起，他開始創作大尺幅的作品，包括四尺全開的宣紙、

西洋水彩紙，甚至是大開本的水墨畫專用冊頁，以及手抄紙，這是他去長春棉紙行在菲律賓馬尼拉紙廠所特別開發的紙張，紙張中有台灣島形狀的浮水紋，十分稀有而珍貴。2010 年在台灣創價學會全國各地藝文中心的巡迴展覽中，林磐聳的大幅水墨作品正式亮相，雖然件數不多，卻有驚鴻一瞥的效果，「夢的島嶼」系列中，「點畫」的台灣又有新的面貌，飄浮在高空中的台灣島，被層層疊疊的縹緲雲霧籠罩，看起來如夢似幻；有兩幅以針筆點畫的作品，尺幅略小一些（70x50cm）（見 P.31 圖），但是營造出來的開闊氣勢與夢幻的氣氛並不輸大幅作品，其中一幅有雲霧繚繞為背景的作品〈2009.8.31〉，點描出來的線條由台灣島向外、向上幅射出去，造成視覺上擴散的效果；另外一幅針筆點畫的台灣島〈2009.6.5〉（見 P.35 圖）雖然沒有背景為襯底，但是筆觸非常細膩，千百萬細密的小點秩序井然的密佈在台灣島，晶瑩剔透，呈現一種空靈的美感，在點與點之間留白的線條，千絲萬縷，遠望像是分佈在台灣島上的山脈、河流，這些「線條」、「紋路」使畫面更有張力，更富有變化。

他使用針筆畫畫，其實並不偶然，這是從學生時代

畫設計圖就開始了。1978 年時，他曾在《台灣時報》副刊畫了兩年的插圖，就使用針筆畫畫，也累積了一些創作心得，不過，採用針筆「點」出大尺幅的畫並不多，因為實在太耗費時間、眼力與精神了。2011 年他從台灣師範大學副校長職位退休，提早退休的動機之一就是希望有更多時間畫畫，他還在住家附近買了一間小套房做為個人畫室，以便潛心安靜創作。擁有了獨立空間以及較完整的自由時間，創作上更揮灑得開，更可以盡情地畫一些過去早就想畫的畫，例如〈0.3 練習曲：浮標〉（見 P.34 圖），這件作品的台灣島中有許多像台灣的雲彩飄浮著，層層交織，結構繁複，富有視覺挑戰性，而筆觸輕盈，畫面優雅靈秀。整幅畫全靠筆心 0.3 公厘的針筆完成。在畫的背面，清楚地記載著他每天作畫的時間，每天兩、三小時不等，從 2011 年 11 月 20 日上午畫了 2.5 小時開始，共登記了 21 筆，之後未再詳記，但原預計畫 300 小時，但再加上細部調整，大約花了 400 至 500 小時，才得以完成。他在畫後面也抄錄了 2007 年台灣電影〈練習曲〉中的一句話：「有些事現在不作的話，一輩都不會作了。」作品落款日期是 2012 年 4 月 21 日，等於是花了五個月的時間，才完成這件作品。此後至今，未再出

現針筆點畫作品了，也許這真應證了他在該畫背後寫的一句話：「真是現在不作，以後很難了。」

2013 年的新作中，出現了幾件水墨畫意更濃厚的作品，例如〈山色〉，他首度採用潑墨技法；又例如〈聽雨〉則採用暈染手法，這都使得畫的層次感更深厚，畫面的空間更深邃，也更有吸引力，不過全畫還是鋪蓋了成千上萬的小點，顯見他對點畫法的情有獨鍾。

林磐聳選擇用毛筆創作，當初主要考量在於便利性，在技法上，則是從素描開始，以一種最簡樸直白的方式記錄當下的感動，長年積累下來，技法更多，也更深入；而他堅持日復一日，像是和尚作早課誦經一樣，又像是和尚抄寫經文一樣，透過每日潛心作畫，抒發性情，聆聽內在聲音，也用以鍛鍊人格與修養，尤其是點畫法，最需要功夫與工夫，他說：「每個點的大、小、輕、重，都可以看出當下心情起伏的律動，透過作品可觀照自己內心。」除此之外，透過每日抄寫經文似的點畫，他感覺好像在與去逝的雙親對話，尤其是開啟他藝術視野的父親。他的父親林慶雲從事土地代書工作，卻富有

文藝氣息，喜愛聆聽古典音樂，也熱愛攝影藝術，一生拍攝無數精彩的作品，為時代留下見證，他生前除了勤快拍照之外，也經常與一群同好探討光影、構圖、美學等，林磐聳從小耳濡目染，藝術早就不知不覺浸潤了他的心靈。

林磐聳說：「不會感動自己的作品，就不要拿出來。」「感動」實在是他創作最重要的原動力，這原是藝術創作的本質，但是在過度重視創意的今天，幾乎都被人忽略了，結果作品往往流於形式，而難以引起觀者的共鳴，林磐聳的作品則不然，原因就在於他的創作出於誠懇的態度與真實的情感，而他所選擇的素材簡單，意念清晰，手法又有獨特性，因而容易觸動人心。在他所創作的一系列形塑台灣的作品當中，以採用台灣特有元素，例如百合花、朱槿、中央山脈等，常能引起共鳴，因為最能代表台灣，但是最動人心弦的，還是那些飄浮在雲霧中的台灣作品，因為它們映射了台灣當下時空與社會情境，他的作品也因而富有當代精神，突破了水墨畫缺乏社會意識及見證時代的傳統。

林磐聳非常喜愛哈佛大學的校訓：「人無法選擇自

然的故鄉，但是可以選擇心靈的故鄉」，自然的故
鄉是每一個人出生的土地，林磐聳認為，血緣也是
自然的故鄉；至於心靈的故鄉，對他而言，就是從
小豐富他的生活、滋潤他的心靈的藝術了。他透過
藝術創作回溯他生命的源頭，也就是「自然的故
鄉」，藝術創作的完成則圓滿了他追尋「心靈的故
鄉」的生命願景。

我的，台灣家書

台灣是我的故鄉，也是你的故鄉，更是你我很多台灣人的故鄉；故鄉是我們生長於斯、工作於斯、成家立業與安身立命的地方；故鄉總有家人、親友、師長以及很多長久掛念在心的種種人事景物，如何把這些思念傳達出來呢？書寫信件就是人類最常見的行為，而一封一封的家書都是值得珍藏的美好回憶。

由於近年來數位時代的便利性與行動工具的普遍性，導致於傳統書寫的方式與郵寄信件的行為急遽地式微；但是若只有透過電話通信、手機簡訊、電子信箱以及Facebook、Line、WeChat……等社群媒介收發信件，就只有資訊內容而沒有親手書寫的手感溫度，甚至缺乏情緒起伏的文字表情；因此在當今能夠收到親手書寫信件給家人、親友、師長……的書信，已經成為當代人遙不可及的奢望與夢想了。

其實每個人都有出外旅行郵寄當地風景明信片給至親好友的習慣，貼在明信片上的郵票都會有郵寄當地的郵戳，戳印上則會有地點與日期，也就是會有時間與空間的見

證，紀錄了那張明信片的生活印記，讓一張冰冷的紙張賦予了生命；若干年後再次翻閱一封封信件、一張張明信片，必然會讓人莫名的感動。

自 2007 年起心動念從世界各地郵寄「台灣家書」回到台灣給自己，至今已經過了十年，總計超過 2,000 餘張明信片；在這個創作計劃之中堅持一個信念：「簡單的事情，做多了就不簡單；不簡單的事情，做久了就簡單。」期待更多的台灣人重新親筆書寫信件或明信片，讓每個收信人接到信件，都能深刻感受到寄信人親筆書寫的手感與握持信件的溫度。

最後感謝遠流出版集團王榮文社長認同本人所提出推動「台灣家書運動」、汪若蘭總編輯率領優秀的執行團隊為本書進行完整的企劃與編輯、陳希林協理將《我的，台灣家書》與 2017 年台北國書展遠流出版集團專區整合行銷，更感謝高士畫廊劉素玉董事長引介本人創作與遠流出版跨界合作，才有本書的出版，《我的，台灣家書》感謝、感動與感恩有你我共同的投入與參與！

林磐聳　2017 年 1 月 9 日

附錄——

「我的 , 台灣家書」
練習頁面

請大家一起來為我們的家鄉增添美麗的色彩！

你可以先用筆在這頁上面試畫一下顏色。
建議使用色鉛筆來塗色，不但色彩柔和，也可以畫出漸層效果。

若喜歡彩色筆鮮豔的顏色，建議不要太用力畫，而且下筆前請先試畫一下。
另外，不要害怕畫到線外面。

請跟朋友們分享你畫好的作品，分享到社群媒體，大方秀出你的傑作。

然後你也可以創作你自己的台灣家書！

我的，台灣家書

作　　者｜林磐聳

責任編輯｜汪若蘭

美術設計｜兒日

行銷企畫｜曾銘儀、李雙如

圖片授權｜除特別註明以外，餘皆林磐聳先生提供

發行人｜王榮文

出版發行｜遠流出版事業股份有限公司

地址｜臺北市南昌路 2 段 81 號 6 樓

客服電話｜02-2392-6899

傳真｜02-2392-6658

郵撥｜0189456-1

著作權顧問｜蕭雄淋律師

2017 年 2 月 28 日　初版一刷

定價　新台幣 280 元（如有缺頁或破損，請寄回更換）

有著作權・侵害必究

ISBN 978-957-32-7945-7

特別感謝巴東先生與劉素玉女士分別授權本書收錄〈「台灣家書系列」
—林磐聳的藝術創作〉、〈點畫漂泊台灣—林磐聳水墨初探〉二文

遠流博識網 http://www.ylib.com　E-mail: ylib@ylib.com

預行編目

國家圖書館出版品預行編目 (CIP) 資料

我的臺灣家書 / 林磐聳著 . -- 初版 . -- 臺北市：遠流，
　2017.02　面；　公分

　ISBN 978-957-32-7945-7（平裝）

　1. 明信片 2. 設計 3. 作品集

960　　　　　　　　　　　　　　　　105025413